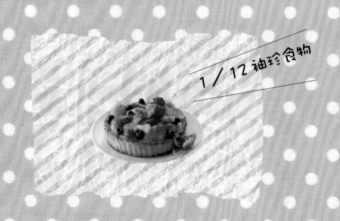

1／12 袖珍食物

輕鬆作 1/12 の 微型樹脂土 美食76道

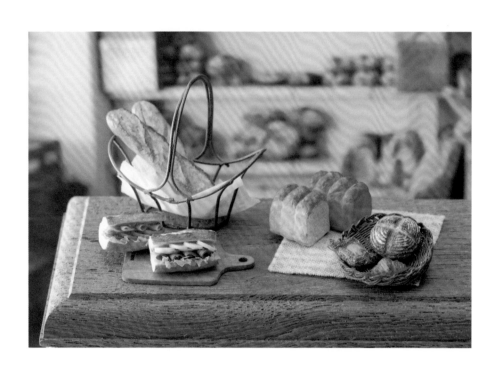

Introduction

歡迎來到ちょび子（Chobiko）的微型食物世界，

我將以樹脂粘土作出的 $\frac{1}{12}$ 袖珍食物們作為迎接招待呦！

雖然成品僅是可以放在手指上的迷你尺寸，

但看起來就像實物一樣，

逼真得彷彿可以立刻吃下去呢！

本書為了使初學者也能學會製作，

因此以大量得步驟圖詳加解說＆介紹製作方法，

請懷抱著廚師般的心情，動手試作一道吧！

ちょび子（Chobiko）

現居於大阪府。一邊擔任家庭主婦，

一邊致力於製作娃娃屋＆微型食物。

除了在個人網頁介紹其作品之外，

亦活躍於展覽或擔任講師等活動。

http://chobiko.jimdo.com/

Contents

目錄

超小の 1/12 微模型！

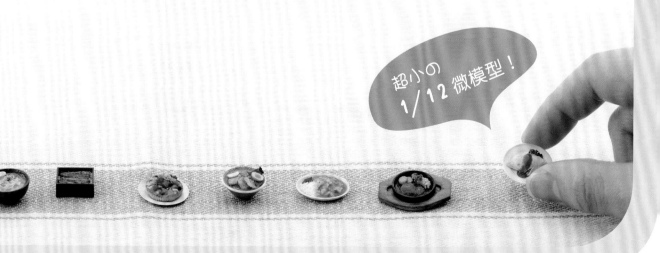

夾著多汁肉排的漢堡＋薯條＆麥克雞塊，
一說到速食，非這個經典套餐莫屬！
等到製作熟練之後，不妨參考實際店面的菜單享受製作的樂趣。

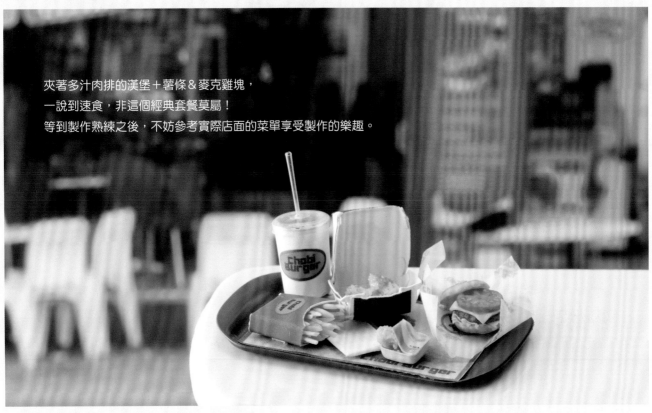

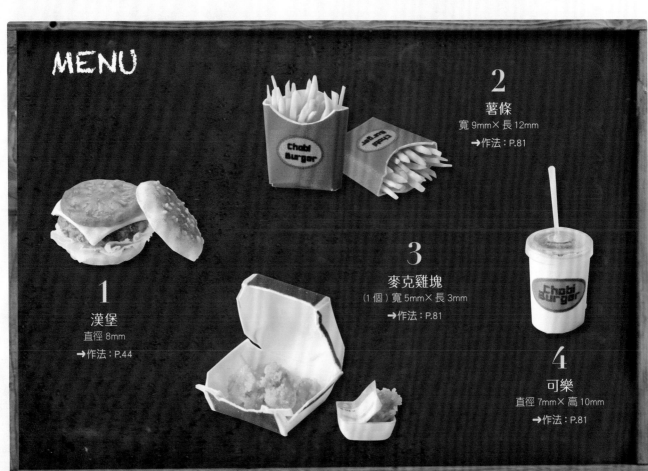

MENU

2
薯條
寬 9mm× 長 12mm
→作法：P.81

1
漢堡
直徑 8mm
→作法：P.44

3
麥克雞塊
(1 個) 寬 5mm× 長 3mm
→作法：P.81

4
可樂
直徑 7mm× 高 10mm
→作法：P.81

形狀簡單的甜甜圈
因為容易製作，特別推薦給初學者。
根據配料＆顏色的變化，
試著作作看各種口味的甜甜圈吧！

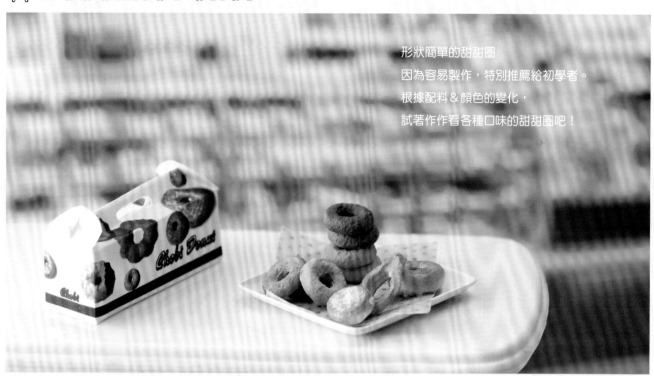

Menu

5

炸甜甜圈
（1個）直徑約 8mm

→作法：P.86

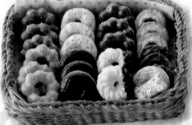
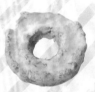

原味

可可

法蘭奇奶油

原味波堤

抹茶波堤

可可波堤

蜜糖

巧克力

草莓

糖霜

天使巧貝

吉拿

蘋果派

6

烤甜甜圈
（1個）直徑 5mm

→作法：P.87

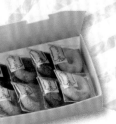

原味

可可

抹茶

草莓

可可碎片

⅓ JAPANESE RESTAURANT 日本料理店

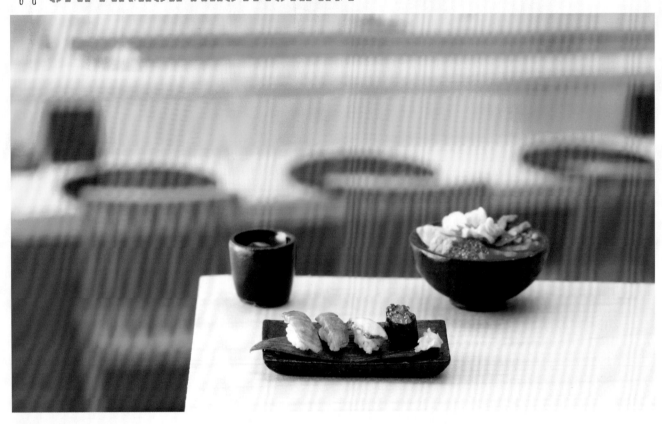

MENU 廣受世界各地歡迎的日本食物。
這裡齊聚了壽司、丼飯、定食……等賣相十足的餐點。

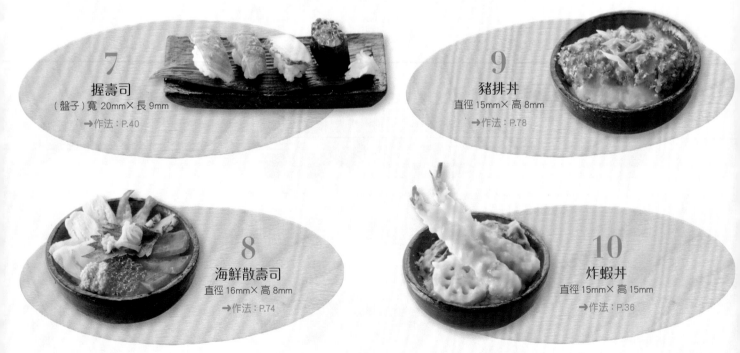

7
握壽司
（盤子）寬 20mm× 長 9mm
→作法：P.40

9
豬排丼
直徑 15mm× 高 8mm
→作法：P.78

8
海鮮散壽司
直徑 16mm× 高 8mm
→作法：P.74

10
炸蝦丼
直徑 15mm× 高 15mm
→作法：P.36

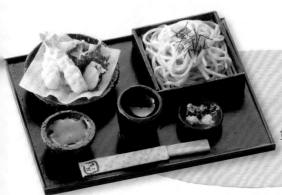

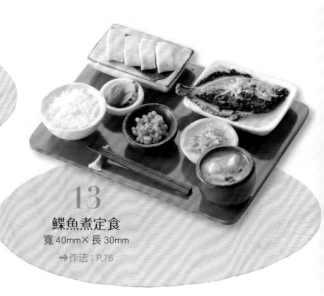

11
天婦羅蕎麥麵
寬 40mm × 長 30mm
→作法：P.75

13
鰈魚煮定食
寬 40mm × 長 30mm
→作法：P.76

12
鰻魚飯
寬 15mm × 長 12mm
→作法：P.74

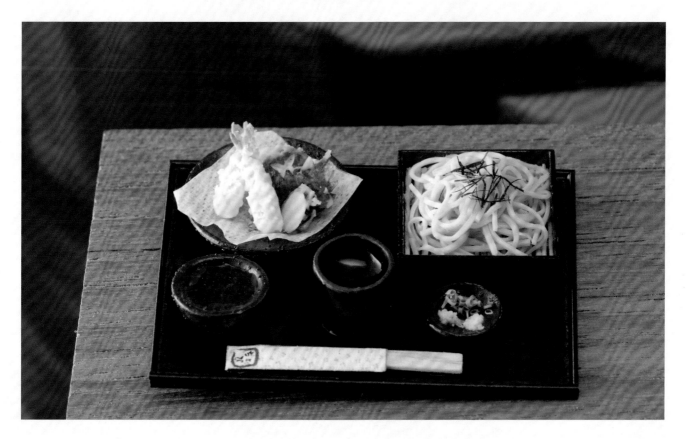

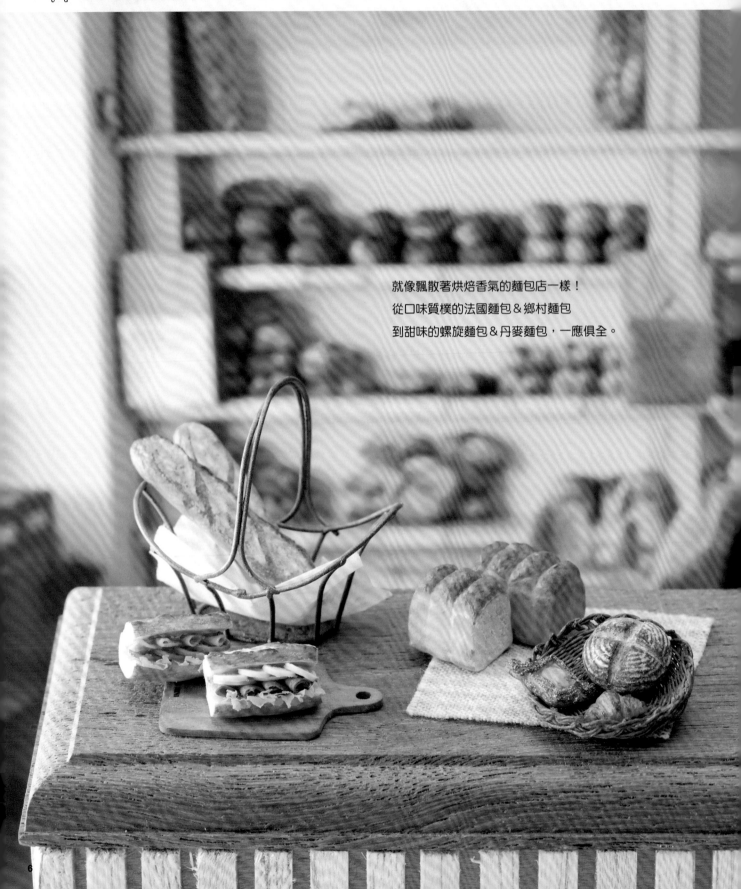

就像飄散著烘焙香氣的麵包店一樣！
從口味質樸的法國麵包＆鄉村麵包
到甜味的螺旋麵包＆丹麥麵包，一應俱全。

14
法國麵包
寬 7mm × 長 33mm
→作法：P.30

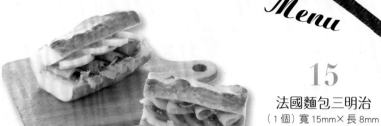

15
法國麵包三明治
（1個）寬 15mm × 長 8mm
→作法：P.70

16
法國麵包三明治（切片式）
（1個）寬 7mm × 長 6mm
→作法：P.70

17
鄉村麵包
直徑 13mm
→作法：P.68

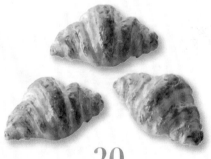

18
西洋梨丹麥麵包
寬 14mm × 長 10mm
→作法：P.69

19
菠蘿麵包
直徑 7mm
→作法：P.68

20
可頌
寬 9mm × 長 5mm
→作法：P.68

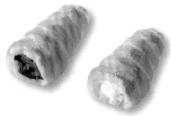

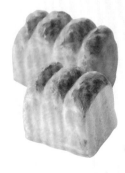

23
吐司
（1片）寬 9mm × 長 11mm
→作法：P.69

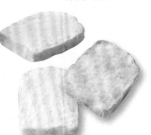

21・22
可可螺旋麵包／奶油螺旋麵包
寬 5mm × 長 9mm
→作法：P.68

24
咖哩麵包
寬 7mm × 長 5mm
→作法：P.69

🍴 ITALIAN RESTAURANT 義式餐廳

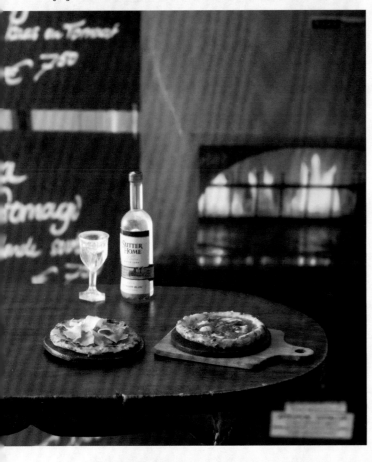

窯爐烘烤的熱呼呼比薩＆帶有小麥香氣的義大利麵……
請享用超人氣的義大利料理！
製作漸漸熟練上手之後，
自行改變配料的配置也OK喔！

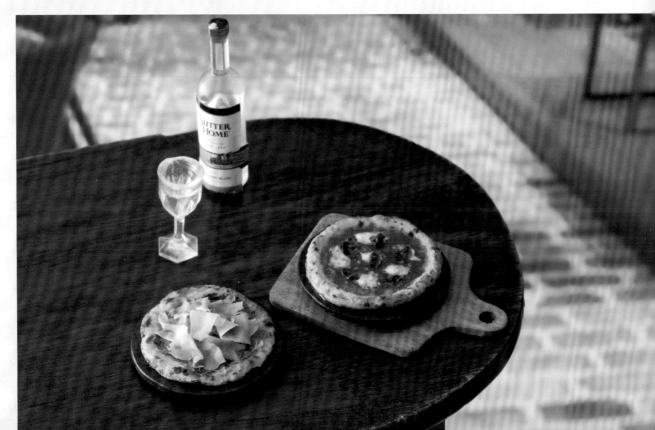

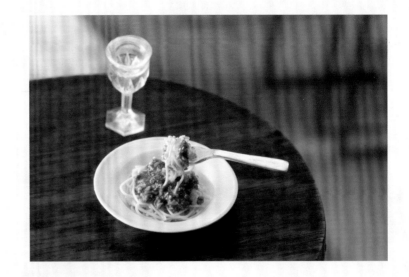

25

海鮮比薩

（盤子）直徑 20mm

➡作法：P.67

26

生火腿＆芝麻葉比薩

（盤子）直徑 20mm

➡作法：P.67

27

瑪格麗特比薩

（盤子）直徑 20mm

➡作法：P.66

28

肉醬義大利麵

（盤子）直徑 18mm

➡作法：P.22

29

辣味番茄筆管麵

（盤子）直徑 18mm

➡作法：P.66

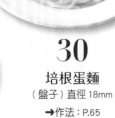

30

培根蛋麵

（盤子）直徑 18mm

➡作法：P.65

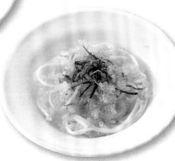

31

明太子義大利麵

（盤子）直徑 18mm

➡作法：P.65

漢堡排、蛋包飯……
西式料理的經典菜單完成！
如果製作一些花椰菜或番茄當成配菜，
就能作出更加凸顯主菜的成品。

33
蛋包飯
（盤子）直徑 20mm
→作法：P.71

32
炸物拼盤
（盤子）直徑 20mm
→作法：P.25

34
漢堡排
（鐵板盤）直徑 16mm
→作法：P.73

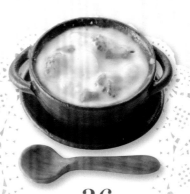

36
奶油燉菜
（盤子）直徑 18mm
→作法：P.72

35
焗烤通心粉
（盤子）寬 18mm × 長 13mm
→作法：P.73

37
咖哩飯
（盤子）寬 21mm × 長 15mm
→作法：P.72

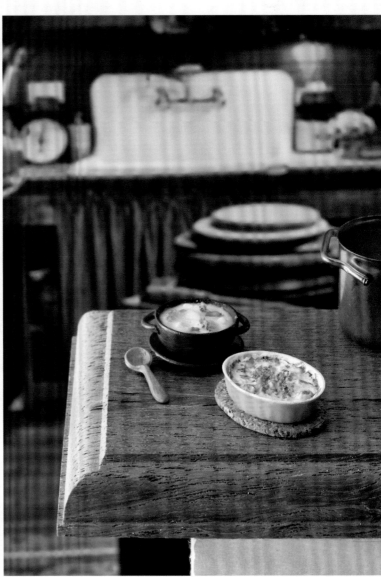

¶ NOODLE RESTAURANT 拉麵店

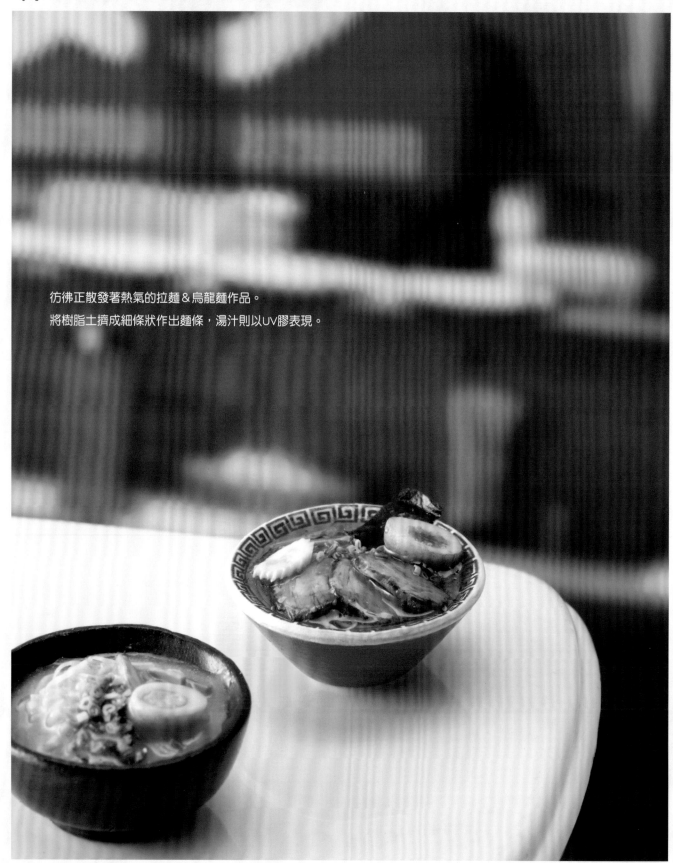

彷彿正散發著熱氣的拉麵＆烏龍麵作品。
將樹脂土擠成細條狀作出麵條，湯汁則以UV膠表現。

38
醬油拉麵
直徑 18mm

→作法：P.32

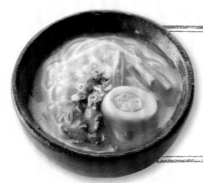

39
味噌拉麵
直徑 18mm

→作法：P.80

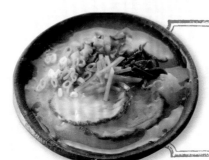

40
豚骨拉麵
直徑 18mm

→作法：P.79

41
月見烏龍麵
直徑 15mm

→作法：P.79

42
豆皮烏龍麵
直徑 15mm

→作法：P.78

43
冷麵
直徑 19mm

→作法：P.77

44
擔擔麵
直徑 18mm

→作法：P.80

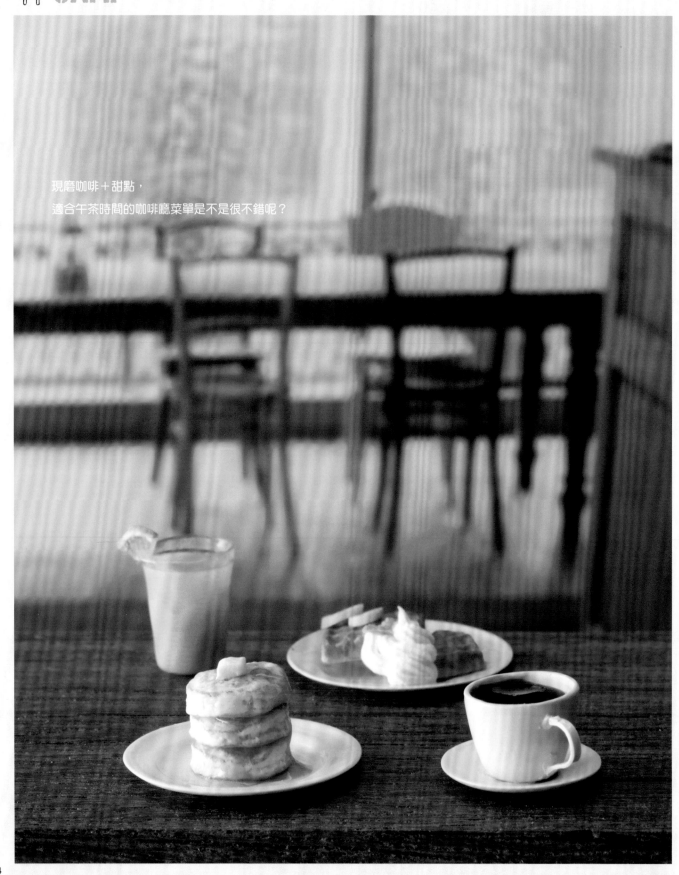

現磨咖啡＋甜點，
適合午茶時間的咖啡廳菜單是不是很不錯呢？

MENU

45

格子鬆餅

（盤子）直徑 20mm

➡作法：P.48

46

薄煎餅

（盤子）直徑 20mm

➡作法：P.85

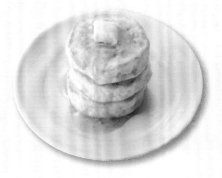

47

熱鬆餅

（盤子）20mm

➡作法：P.85

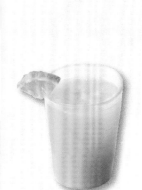

48

柳橙汁

直徑 8mm× 高 11mm

➡作法：P.87

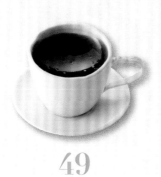

49

咖啡

（咖啡底盤）直徑 13mm

➡作法：P.85

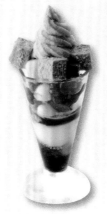

50

抹茶聖代

直徑 7mm× 高 20mm

➡作法：P.88

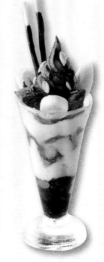

51

巧克力聖代

直徑 7mm× 高 22mm

➡作法：P.89

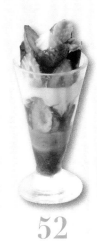

52

草莓聖代

直徑 7mm× 高 20mm

➡作法：P.89

¶¶ PASTRY SHOP 甜點店

看起來就很可愛的甜點，即使只是觀賞也會產生幸福的氣圍。
請以糕點師傅的感覺，試著作出各式各樣甜點吧！

Menu

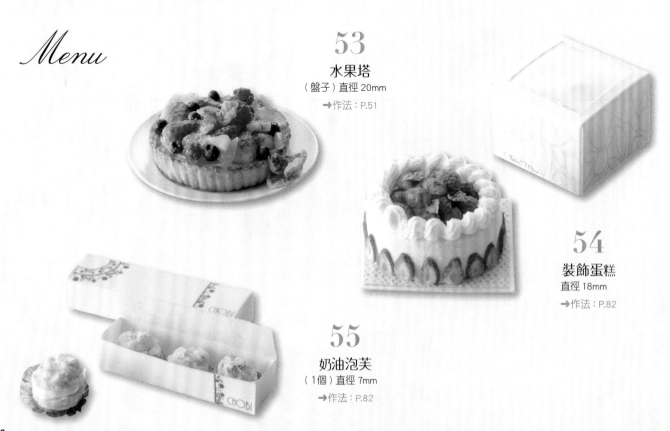

53
水果塔
（盤子）直徑 20mm
→作法：P.51

54
裝飾蛋糕
直徑 18mm
→作法：P.82

55
奶油泡芙
（1個）直徑 7mm
→作法：P.82

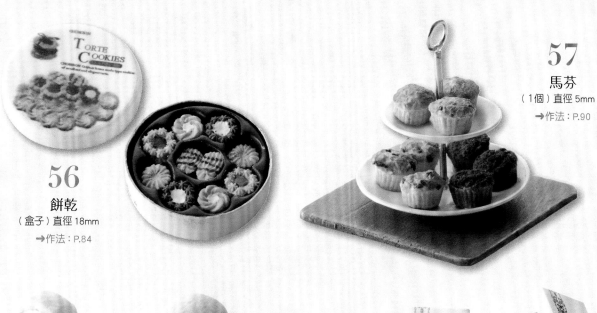

57
馬芬
（1個）直徑 5mm
→作法：P.90

56
餅乾
（盒子）直徑 18mm
→作法：P.84

58
蛋糕捲
寬 8mm× 長 14mm
→作法：P.83

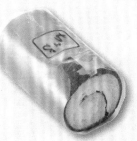 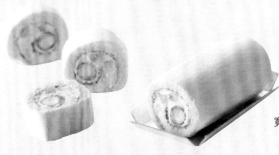

60
ちょび蛋糕捲
寬 8mm× 長 14mm
→作法：P.83

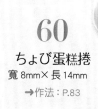

59
水果捲
寬 8mm× 長 14mm
→作法：P.83

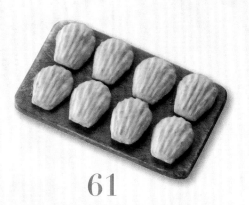

61
瑪德蓮
（1個）寬 5mm× 長 6mm
→作法：P.90

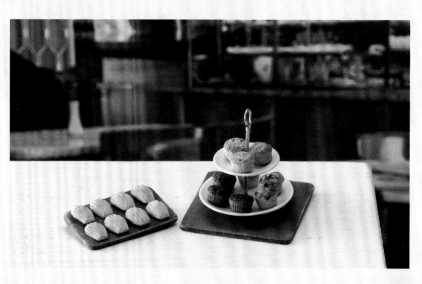

\同場加映/

ちょび子の日本美食巡禮

吃透透の旅行♪

66
廣島燒（廣島）
直徑 18mm
→作法：P.91

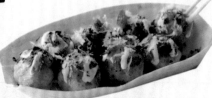

64
蜂蜜蛋糕（長崎）
（1個）寬 7mm× 長 2mm× 高 5.5mm
→作法：P.92

65
明太子（福岡）
（盤子）寬 12mm× 長 10mm
→作法：P.92

67
章魚燒（大阪）
（盤子）寬 20mm× 長 12mm
→作法：P.95

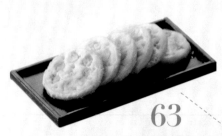

63
芥末蓮藕（熊本）
（1片）直徑 5mm
→作法：P.94

62
炒苦瓜（沖繩）
（盤子）20mm
→作法：P.92

68
愛媛蛋糕捲（愛媛）
（1個）直徑 7mm× 寬 3mm
→作法：P.96

69
柿葉壽司（奈良）
（盒子）寬 15mm× 長 19mm
→作法：P.96

18

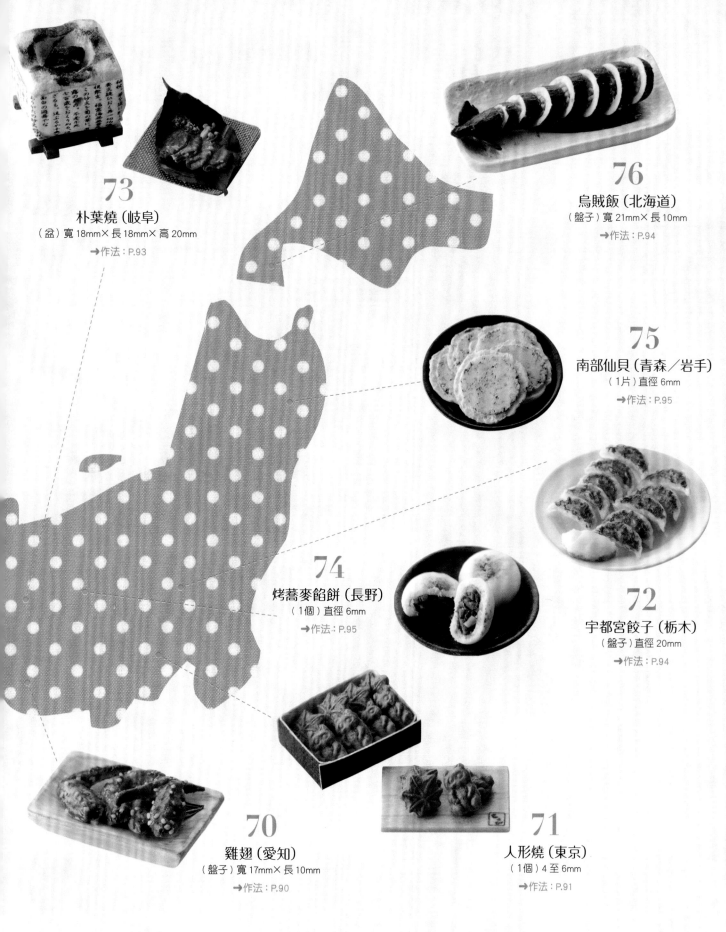

73
朴葉燒（岐阜）
（盆）寬 18mm× 長 18mm× 高 20mm
→作法：P.93

76
烏賊飯（北海道）
（盤子）寬 21mm× 長 10mm
→作法：P.94

75
南部仙貝（青森／岩手）
（1片）直徑 6mm
→作法：P.95

74
烤蕎麥餡餅（長野）
（1個）直徑 6mm
→作法：P.95

72
宇都宮餃子（栃木）
（盤子）直徑 20mm
→作法：P.94

70
雞翅（愛知）
（盤子）寬 17mm× 長 10mm
→作法：P.90

71
人形燒（東京）
（1個）4 至 6mm
→作法：P.91

ちょび子の工作室大揭秘!

與實物一模一樣的食物模型是在什麼地方製作的呢?
一起來看ちょび子的工作室吧!

客廳旁邊的和室就是ちょび子的工作室。每天利用主婦工作的空檔,大約6個小時的時間在這裡工作。

工作桌的檯面。想要錄影或拍攝步驟時,就將相機固定在支架上。從視線的角度進行攝影,很方便喔!

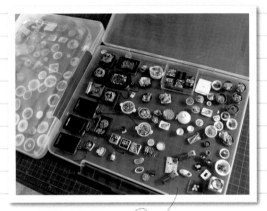

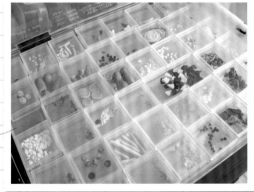

各式各樣的食材&小零件皆個別收納。如果庫存充足,就可以從這裡取用,立刻作出料理。

作品的收納則是運用百元(日圓)商店的文件盒&以黏著材料的「環保黏土」暫時固定。

食譜書&目錄等,則為製作的參考資料。聖誕節&各種節日時,皆可收集百貨公司或超市的目錄作為參考。

顏料&畫材也有很多種類及數量。為了要作得與實物一模一樣,需要不斷嘗試各種素材進行製作。

Let's Cooking!

迷你食物の步驟圖解

此單元將配合步驟圖逐步解說,介紹9種食物模型的作法。
附有醬汁的食物、沾裹麵衣的食物……請試著以製作真正料理的感覺,
享受製作迷你食物的樂趣吧!

熟練擠出細條狀麵條的方法,
就能成為製作麵料裡的大師喔!

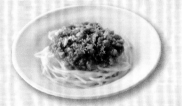

肉醬義大利麵

P.22

在此學會將食材沾滿麵包粉
作出炸物等的基本作法。

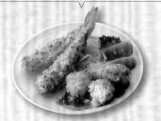

炸物拼盤

P.25

以blue mix作出模型,
特別推薦初學者嘗試。

法國麵包

P.30

不妨試著使用 UV 膠
來表現湯&醬汁吧!

醬油拉麵

P.32

學習製作需要使用米飯的
丼飯料理吧!

炸蝦

P.36

可以學會如何表現鮪魚的紅色魚肉&
章魚吸盤的作法等各式各樣的技巧。

握壽司

P.40

需要將麵包、蔬菜、肉片組合成整體協調的漢堡,
因為個別製作的手感差異,反而更具風味。

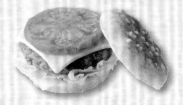

漢堡

P.44

接著挑戰甜點吧!
也可以享受配料設計的樂趣。

格子鬆餅

P.48

鋪滿大量水果的水果塔,
可以作為製作水果的練習。

水果塔

P.51

21

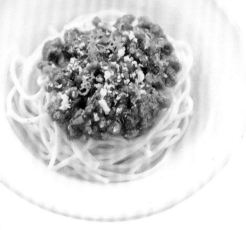

P.9 28 肉醬義大利麵

材料

- 黏土 ···樹脂黏土
- 顏料 ···水彩顏料
 ChineseWhite（白色）
 YellowOchre（土黃色）
 BurntSienna（咖啡色）
 ··· Tamiya Color
 ClearOrange · ClearGreen
- 其他 ···石膏 · 綠苔 · UV 膠 · 小蘇打
 聚氯乙烯板的盤子（直徑 18mm）· 市售叉子（15mm）

原寸大小

❧ 製作麵條

1

將黏土混入白色＆土黃色顏料，並以水稍微揉捏軟化。再放進製作麵條的針筒（參照 P.64）裡。

2

擠壓針筒將黏土擠在桌子上，作出麵條。

3

以一段大約 2cm 裁切麵條，作出 15 至 20 條。

4

以鑷子夾住麵條，放入水裡浸泡軟化。

5

在麵條的前端沾上少許的白膠。

6

將麵條放入盤子，一邊旋轉盤子一邊放入麵條。

7

以同樣的方法，放入每一根麵條。

8

放入所有麵條。

9

以沾水的筆在表面上輕掃，讓麵條互相融合。

✂ 製作絞肉

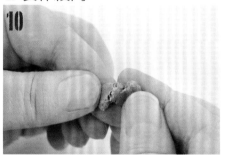

10 製作肉醬的絞肉。將黏土混入白色、土黃色、咖啡色的顏料揉捏。

11 將黏土搓成圓形，夾入調色紙或烘焙紙間。

12 從紙的上方以尺將黏土壓平。

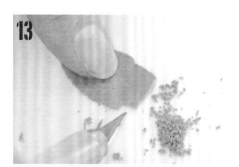

13 黏土乾燥之後，切出極細的直向紋路。

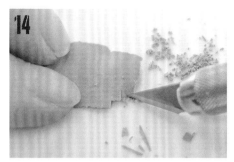

14 再切出橫向紋路，完成細丁狀。

15 絞肉完成。

✂ 製作醬汁

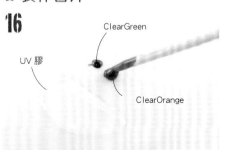

ClearGreen
UV 膠
ClearOrange

16 製作肉醬。在調色紙上擠出UV膠及ClearOrange、ClearGreen的顏料。

17 以牙籤調和混出咖啡色。

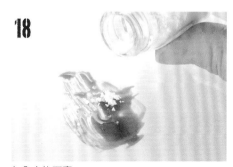

18 加入少許石膏。

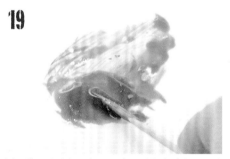

19 以牙籤混合均勻。加入石膏可以作出稍微渾濁的感覺。

20 加入步驟**15**的絞肉。

21 以牙籤混合。如此一來，肉醬就完成了！

22

在盤子裡的麵條上，鋪上肉醬。

23

肉醬鋪蓋完成。

✤ 製作荷蘭芹

24

將綠苔切成細末作為荷蘭芹。

✤ 製作起士粉

25

將黏土＆小蘇打混合後烘烤（參照 P.31 的下半部），以磨泥器磨出起士粉。

✤ 灑上

26

在肉醬的上面，灑上荷蘭芹＆起士粉。

27

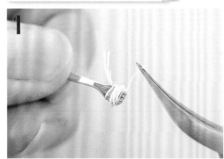

以 UV 照射器定型，固定起士粉＆荷蘭芹。

28

完成！

附上叉子的作品

1

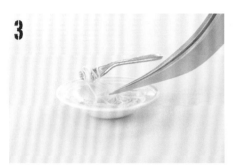

將麵條以水軟化＆捲繞上叉子。

2

將麵條的前端沾上白膠。

3

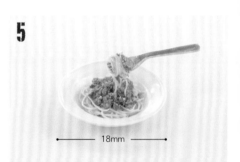

將沾上白膠處與盤子裡的麵條互相黏合。

4

讓麵條捲繞在叉子上。

5

＜─ 18mm ─＞

鋪上肉醬、荷蘭芹、起士粉，以 UV 照射器定型。借助樹脂的硬度，叉子即可自行立起。

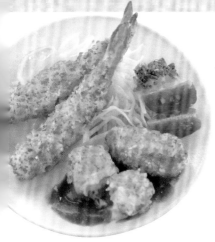

材料

- ●黏土 ‧‧‧樹脂黏土、透明黏土（檸檬的果肉用）
- ●顏料 ‧‧‧水彩顏料
 - ChineseWhite（白色）‧YellowOchre（土黃色）
 - VermilionHue（朱紅色）‧LeafGreen（黃綠色）
 - SapGreen（綠色）‧BurntSienna（咖啡色）
 - ‧‧‧Tamiya Color
 - ClearOrange‧ClearGreen
 - ClearRed‧ClearYellow
- ●其他 ‧‧‧石膏 ‧UV膠 ‧小蘇打 ‧聚氯乙烯板的盤子（直徑20mm）
 - 高密度黏土 ‧Blue Mix ‧橡皮擦
- ※除了檸檬果肉之外，其餘均使用樹脂黏土。

原寸大小

❧ 製作麵包粉

1

將黏土&小蘇打混合後烘烤（參照P.31的下半部），再以磨泥器磨製麵包粉。

2

完成麵包粉。

❧ 製作炸蝦

3

製作炸蝦。將黏土混入白色的顏料揉捏，作出蝦子的形狀（參照P.36）。

4

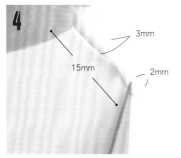

3mm
15mm
2mm

以筆刀劃開尾巴。

5

在蝦子的尾巴塗上朱紅色&土黃色的顏料。

6

將白膠混合少許的水，沾裹在蝦子上。

7

放入麵包粉中，進行沾裹。

8

乾燥之後，以海綿塗上由土黃色&咖啡色混合而成的顏料。

9

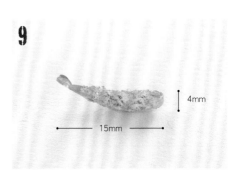

4mm
15mm

炸蝦完成！製作2個。

10

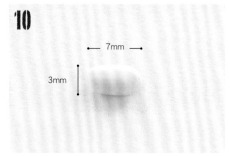

← 7mm →

3mm

作出可樂餅的形狀。將黏土混入白色＆土黃色的顏料後，揉捏成橢圓形。

11

作法同步驟 **6**，沾裹上麵包粉。

12

乾燥之後，塗上土黃色＆咖啡色的顏料。製作 1 個。

13

製作對半切開的螃蟹奶油可樂餅。先作出步驟 **10** 之後，以筆刀從中剖開。

14

沾裹上麵包粉＆塗上顏色。

15

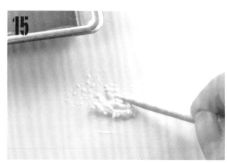

製作可樂餅的餡料。將加水的黏土與白色、土黃色的顏料混合。

16

橡皮擦

在橡皮擦上塗抹朱紅色的顏料，等到乾燥之後作出橡皮擦屑。

17

在可樂餅可以看到餡料＆螃蟹的切口處，填入橡皮擦屑。

18

← 9mm →

切半的可樂餅完成！製作 1 個。

19

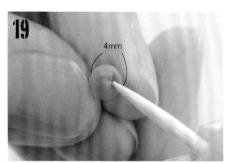

4mm

製作番茄切片。將黏土混入朱紅色的顏料揉捏，揉成番茄形狀之後，劃出紋路。

20

以海綿塗上朱紅色的顏料。

21

乾燥之後，以筆刀切開。

22

切成 8 等分，作成櫛形。

23

在果肉部分以筆刀削出凹槽。

24

以牙籤沾取將 UV 膠與 ClearOrange、ClearGreen 的顏料混合而成的液體，填進凹槽裡。

製作高麗菜

25

在可以看到番茄籽處，以牙籤沾取步驟 **2** 的麵包粉，放進果肉裡。

26

以 UV 照射器定型，番茄完成。製作 2 個。

27

只有黏土　黏土＋黃色＋黃綠色

黏土＋黃綠色＋綠色

製作高麗菜絲。準備 3 個漸層色階的黏土。

製作高麗菜

28

揉合 3 個顏色的黏土，以使漸層消失為原則揉成圓形。

29

夾入調色紙間，從上方以尺摩擦。

30

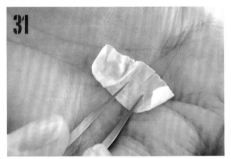

約 15mm

擀平生菜。

31

平放在手上，以鑷子作出皺褶感。

32

等到乾燥之後，稍微捲起＆以剪刀剪成細絲。

33

高麗菜絲完成！

❧ 製作花椰菜

34

製作花椰菜。將黏土混入白色、黃綠色的顏料後揉捏，再以濾網壓出黏土。

35

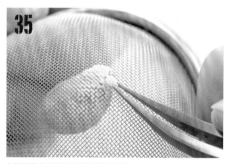

以鑷子夾取從網洞壓出的黏土。

36

約 3mm

將取出的黏土放在調色紙上備用。

37

20 至 30mm

製作菜梗。以相同顏色的黏土搓成細條狀。

38

將 3 條左右的菜梗揉在一起，將前端沾上少許的白膠。

39

在菜梗上分別黏上 1 個步驟 **36** 的花椰菜。

40

待白膠乾燥之後，將菜梗剪短。

41

以海綿塗上綠色的顏料。

42

3mm

5mm

花椰菜完成。製作 1 個。

❧ 製作檸檬

43

約 10mm

製作檸檬皮。將黏土與白色顏料混合，揉成圓形＆擀平。

44

以牙刷輕拍，作出表面的凹凸狀。

45

將表面塗上黃色的顏料。

※ 取模方法參照 P.59。

46

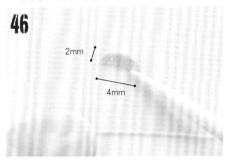

2mm

4mm

製作檸檬的果肉。在聚氯乙烯板上以高密度黏土作出形狀，再劃出果肉的紋路。

47

以 Blue Mix 取模。

48

將透明黏土 ClearYellow 的顏料混合揉捏，放入模型裡，再劃出另一側果肉的紋路。

49

取出模型，待其乾燥後，以白膠黏上步驟 **45** 的果皮內側。

50

白膠乾燥之後，沿著果肉的邊緣裁切。

51

將前端斜切。

❧ 製作番茄醬

52

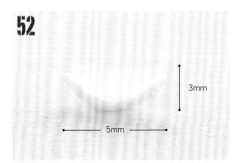

3mm

5mm

檸檬完成。製作 1 個。

53

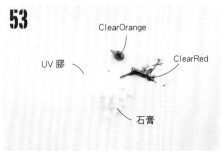

ClearOrange

UV 膠

ClearRed

石膏

混合 UV 膠與石膏、ClearOrange、ClearRed 的顏料作出番茄醬。

54

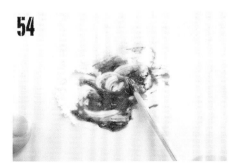

以牙籤混合作出番茄醬。

❧ 盛盤

55

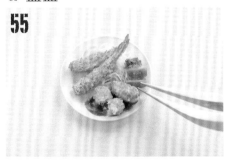

在盤子上塗抹白膠後鋪上高麗菜絲。接著塗上番茄醬，再放上可樂餅，並以白膠黏上炸蝦、番茄、花椰菜、檸檬。

56

以 UV 照射器定型。

57

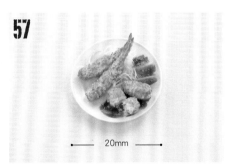

20mm

完成！

法國麵包

原寸大小

材料
- 黏土 ‧‧‧樹脂黏土
- 顏料 ‧‧‧水彩顏料
 - ChineseWhite（白色）
 - YellowOchre（土黃色）
 - BurntUmber（深咖啡色）
 - BurntSienna（咖啡色）
- 其他 ‧‧‧高密度黏土 ‧Blue Mix
 - 小蘇打（需要看見剖面的作品）

❧製作模型

1 33mm 7mm

以高密度黏土（參照 P.59）在透明的聚氯乙烯板上作出法國麵包的形狀。

2

以牙籤劃出紋路＆雕出凹槽。

3

以牙籤戳刺出乾乾的質感。靜置約半天，使其乾燥。

❧取模

4

將混合好的 Blue Mix（參照 P.59）覆蓋在法國麵包上按壓。

❧黏土上色

5

放置大約 15 分鐘，使其固定再移除 Blue Mix。如此一來，法國麵包的模型就完成了！

6

將黏土混入顏料＆上色。以牙籤沾取白色顏料，混入黏土。

7

再沾上土黃色的顏料。

❧黏土放入模型

8

仔細揉捏，讓黏土均勻混色。

9

在以 Blue Mix 作成的模型裡填入黏土後，等待半天使其乾燥。

10

從模型中取出。如此一來，黏土經過半天的時間也已經完成乾燥了！

✤ 上色

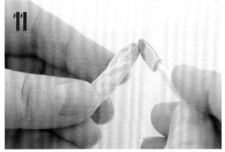

11

待黏土完全乾燥之後，以顏料上色。將海綿沾取土黃色的顏料，以拍打的方式上色。

12

一開始，先將整體塗上淡淡的顏色。

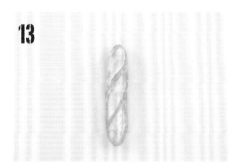

13

乾燥之後，再以海綿塗上一層土黃色。割紋部分則不要全部上色，作出斑駁感。

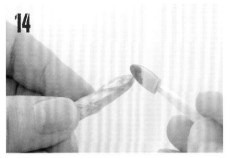

14

接著，再以咖啡色的顏料塗上深淺的感覺。

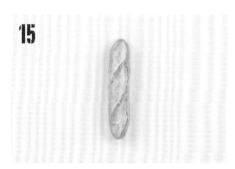

15

以深咖啡色的顏料塗上微焦的部分。

16

完成上色。以雙面膠帶暫時固定在牛奶盒等紙板上，以提筆的方式塗上加水稀釋過的咖啡色顏料，塗出焦焦的感覺。

17

以牙刷沾取少許的白色顏料，以大拇指撥彈刷毛，讓顏料飛散。

18

作出法國麵包表面的白色粉末。

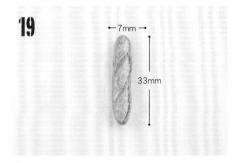

19

←7mm→
33mm

完成！

小蘇打的使用方法

黏土混入 1 成左右的小蘇打，以鋁箔紙包起來，再以烤箱烘烤 5 分鐘，使氣泡進入黏土裡。如此一來，就能以磨泥器研磨出麵包粉。麵包粉可以使用在炸物的麵衣、番茄籽等作品製作。

以鋁箔紙包裹。

麵包

混入小蘇打再烘烤。　　　　切口處

1　將黏土混入 1 成左右的小蘇打，作出法國麵包。
2　以鋁箔紙包裹法國麵包，送入烤箱烘烤 5 分鐘左右。如果以筆刀裁切，可以作出中間的氣泡。

運用法國麵包的設計作品

等待乾燥之後再上色，且以筆刀裁切法國麵包，就可以作出使用於法國麵包三明治的麵包。建議使用帶有氣泡的法國麵包進行製作。

醬油拉麵

原寸大小

材料

● 黏土 ・・・ 樹脂黏土
● 顏料 ・・・ 水彩顏料
　　　　　ChineseWhite（白色）・YellowOchre（土黃色）
　　　　　SapGreen（綠色）・LeafGreen（黃綠色）
　　　　　VermilionHue（朱紅色）
　　　　　PermanentYellowDeep（銘黃色）
　　　　　CrimsonLake（紫紅色）・BurntUmber（深咖啡色）
　　　　　BurntSienna（咖啡色）
　　　　　・・・Tamiya Color
　　　　　ClearOrange・ClearGreen
● 其他 ・・・ UV膠 ・ ＃30鐵絲 ・ 封箱膠帶
　　　　　便當盒隔紙 ・ 食器（直徑18mm）

❖製作筍干

1

製作筍干。將黏土混入白色、土黃色的顏料揉捏
＆擀平後切成四方形。

2

以筆刀劃出細細的直條紋路。

3

切出5mm的長度。

4

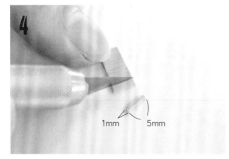

再切成1mm的寬度。

5

以鑷子輕輕按壓側面，作出筍干的形狀。

6

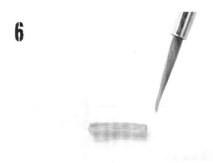

塗上土黃色。以同樣的方法作出2至3條。

❖製作海苔

7

製作海苔。在便當盒隔紙上塗上黑色、紫紅色、綠
色顏料混合而成的顏色。

8

乾燥之後，以筆刀裁切。

9

海苔完成。

❧ 製作叉燒肉

10

製作叉燒肉。將黏土混入白色、土黃色、咖啡色的顏料後揉捏。

11

約 15mm

將混入白色的黏土、混入白色&土黃色的黏土、混入白色的黏土、步驟 10 的黏土依序排列。

12

手指沾水，將 4 條黏土揉在一起後擀平。

13

將 4 條接在一起。

14

再將它捲成圓形。

15

以筆刀裁去多餘的黏土。

16

作出叉燒肉的形狀。

17

以海綿沾取深咖啡色的顏料，塗上叉燒肉的側面。

18

肉的斷面則塗上以土黃色、咖啡色、紫紅色、深咖啡色混合而成的顏色。

❧ 製作魚板

19

5mm

7mm

叉燒肉完成。製作 3 片。

20

約 10mm

約 20mm

製作魚板。以留有空隙地排列方式，在封箱膠帶上黏貼鐵絲，作出捲簾。

21

背面的模樣。

22

將混入白色顏料揉捏的黏土＆混入白色、紫紅色的黏土個別擀平，再疊在一起。

23

以手指滾動，捲成圓柱狀。

24

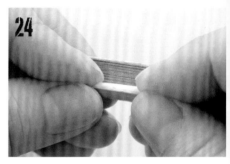

以鐵絲作成的捲簾包裹，作出紋路。

25

移開捲簾，待其乾燥。

26

以筆刀斜切成薄片。

27

魚板完成。製作 1 片。

製作水煮蛋

28

製作水煮蛋。將黏土＆白色顏料混合揉捏，揉成圓球狀，且將表面塗上土黃色。

29

待黏土乾燥之後，對半切開。

30

將剖面的中間以雕刻刀或筆刀的尖端稍微挑出一些黏土，作出凹槽。

31

將黏土混入白色、銘黃色、朱紅色的顏料，作出蛋黃。

32

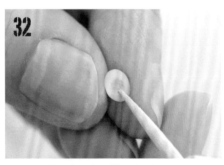

在蛋的凹槽裡填入步驟 31 的素材。

33

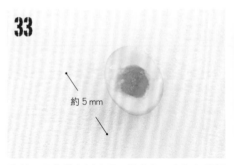

接著，蛋黃塗上以白膠、銘黃色、朱紅色顏料混合而成的顏料，待其乾燥。水煮蛋完成。

❧ 製作蔥

34

← 約 20mm →

製作蔥。將黏土混入白色、綠色、黃綠色的顏料揉捏，擀成薄片＆夾入鐵絲。

35

裁去多餘的黏土，切口處以水沾溼，黏起來。

36

乾燥之後，取出鐵絲。

37

作出步驟 **36** 的綠色蔥、以黏土＆白色與黃綠色顏料混合而成的淡色蔥、以黏土＆白色顏料混合而成的白蔥等，共 3 種顏色。

38

以筆刀切成細細的圓圈狀。

39

蔥末完成。

❧ 盛盤

40

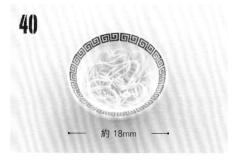

← 約 18mm →

參照 P.22 的方法製作麵條，每 1 條皆需沾水軟化，一邊彎成圓形一邊放入碗裡。

41

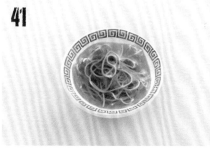

將 UV 膠混入 ClearOrange、ClearGreen 的顏料，作出湯汁放入碗裡，再以 UV 照射器照射約 2 分鐘定型。

42

在定型的麵條上，均衡地放上配料。

43

接著，在配料上面再次注入 UV 膠。

44

再次以 UV 照射器定型。

45

高 7 mm

← 約 18mm →

完成！

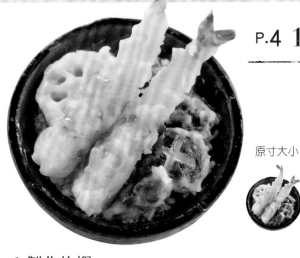

P.4 10 炸蝦丼

材料

●黏土 ・・・樹脂黏土
●顏料 ・・・水彩顏料
　　　　　ChineseWhite（白色）・YellowOchre（土黃色）
　　　　　VermilionHue（朱紅色）
　　　　　BurntUmber（深咖啡色）・CrimsonLake（紫紅色）
　　　　　CobaltBlueHue（藍色）・SapGreen（綠色）
　　　　・・・Tamiya Color
　　　　　ClearOrange・ClearGreen
●其他 ・・・UV 膠 ・ 亮光漆 ・ 丼飯碗（參照 P.62）

原寸大小

✤製作炸蝦

1

3mm
15mm
製作炸蝦。將黏土混入白色顏料揉捏＆作出蝦子的形狀。

2

將蝦子的尾巴前端切出缺口。

3
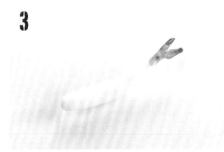
將尾巴的前端塗上朱紅色＆土黃色的顏料。

4

將黏土、水、土黃色顏料混合作成天婦羅的麵衣。

5

以水調整其濃稠度，作到可以立出尖角的狀態。

6

以牙籤沾取麵衣，塗上蝦子。

7

轉動尾巴，使蝦子的身體都沾上麵衣。

8

將大頭針刺進蝦子，沾裹整體。

9
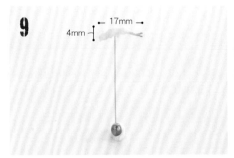
17mm
4mm
以環保黏土固定大頭針，待其乾燥。製作 2 尾炸蝦。

⚜ 製作蓮藕

10

製作蓮藕。將黏土、白色、土黃色的顏料混合揉捏成圓球狀,再以尺壓成 1mm 厚。

11

以牙籤戳出孔洞。

12

戳出孔洞的模樣。

13

再次以尺按壓,壓平表面。

14

蓮藕完成。

15

將蓮藕沾裹上步驟 5 的麵衣,蓮藕天婦羅完成。

⚜ 製作綠辣椒

16
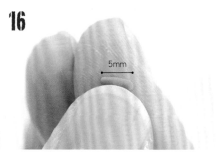
製作綠辣椒。將黏土與白色、綠色的顏料混合揉捏。

17

揉成細長狀後,以鑷子按壓,作出綠辣椒的形狀。

18

塗上綠色的顏料。

19

為了作出光澤感,噴上亮光漆。

20

綠辣椒完成。

21

沾裹上步驟 5 的麵衣,綠辣椒天婦羅完成。

✣ 製作香菇

22
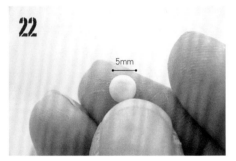
5mm

製作香菇。將黏土混入白色＆土黃色的顏料揉捏，揉圓之後稍微壓平。

23

在背面以牙籤的鈍頭壓出凹洞。

24

塗上深咖啡色的顏料。

25

在表面切出十字紋路。

26

香菇完成。

27

厚 2mm
5mm

沾裹上步驟 5 的麵衣，香菇天婦羅完成。

✣ 製作茄子

28
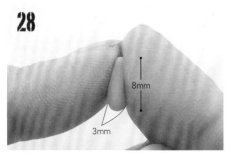
8mm
3mm

製作茄子。將黏土混入白色＆土黃色的顏料揉捏，作出水滴的形狀。

29

將紫紅色＆藍色的顏料混合成茄子的深紫色後，以海綿上色。

30

噴上亮光漆，作出光澤感。

31

乾燥之後，對半切開，再切出細條的切口。

32

將切口展開。

33

沾裹上步驟 5 的麵衣，茄子天婦羅完成。

❧ 製作白飯

34

製作白飯。將黏土混入白色顏料揉捏後，填入針筒（參照 P.64）。

35

推壓針筒，將黏土稍微擠出。

36

以大拇指的指尖取下黏土。

37

以指腹揉圓。

38

飯粒完成。

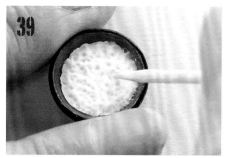

39

將黏土＆白色顏料混合而成的黏土放入食器中，以牙籤在表面戳到出凹凸不平的模樣。

❧ 盛盤

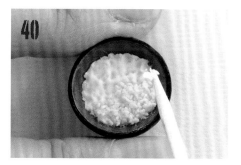

40

在牙籤上沾取白膠，黏取步驟 **38** 的飯粒，鋪在白飯上。

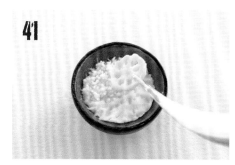

41

將蓮藕沾取白膠，鋪在白飯上。

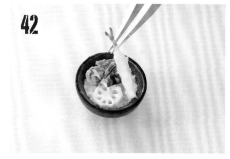

42

依據香菇、茄子、綠辣椒、蝦子的順序，以白膠黏上。

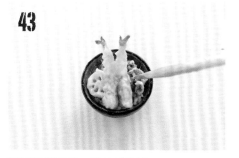

43

製作天婦羅醬汁。將 UV 膠混入 ClearOrange、ClearGreen 的顏料，沾在天婦羅上。

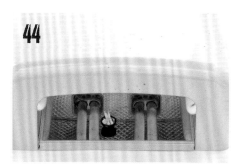

44

以 UV 照射器定型。

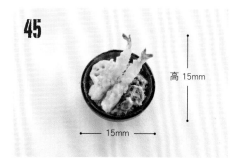

45

完成！

高 15mm

15mm

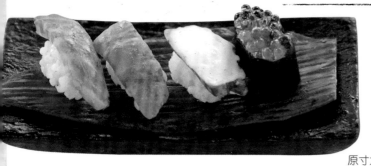

材料
- 黏土 ‥‥ 樹脂黏土
- 顏料 ‥‥ 水彩顏料
 ChineseWhite（白色）‧IvoryBlack（黑色）
 CrimsonLake（紫紅色）‧CobaltBlueHue（藍色）
 SapGreen（綠色）‧BurntSienna（咖啡色）
 ‥‥ Tamiya Color
 ClearOrange
- 其他 ‥‥ 玻璃珠 0.5mm ‧ 亮光漆
 高密度黏土 ‧Blue Mix
 鋁箔紙杯 ‧ 亮光漆
 UV 膠 ‧ 食器（寬 20mm 長 9mm）

原寸大小

製作白飯 ※ 取模方法參照 P.59。

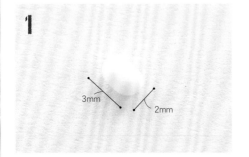

1

以黏土作出握壽司飯的形狀。

2

將步驟 **1** 的黏土以 Blue Mix 取模。

3

以牙籤沾取白膠黏上飯粒（參照 P.39），放入模型中。

製作鮭魚卵

4

從模型中取出 & 待其乾燥，握壽司的白飯完成。製作 4 個。

5

製作鮭魚卵的軍艦壽司。以玻璃珠作為鮭魚卵。

6

上色。將 UV 膠混入 ClearOrange 的顏料。

7

將玻璃珠放入步驟 **6** 中混色。

8

將步驟 **4** 的白飯捲上切成細長狀的海苔（參照 P.32）後，裁去多餘的部分。

9

將海苔的一端以白膠黏住。

10

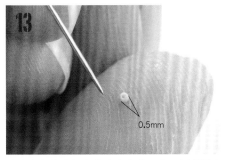

以牙籤沾取步驟 **7** 的鮭魚卵,鋪在白飯上。

11

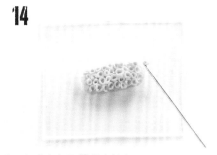

2mm
3mm
5mm

以 UV 照射器定型,鮭魚的軍艦壽司完成。

12

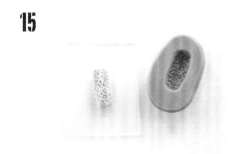

7mm
5mm

製作章魚壽司。在聚氯乙烯板上以高密度黏土作出長方體。

13

0.5mm

將高密度黏土揉圓作出章魚的吸盤&以針戳出孔洞。

14

將吸盤黏在步驟 **12** 的素材上。

15

硬化之後,以 Blue Mix 取模。

16

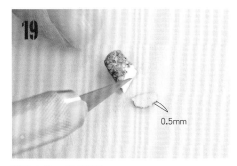

將黏土&白色的顏料混合揉捏,填入模型。

17

從模型中取出,待其乾燥。

18

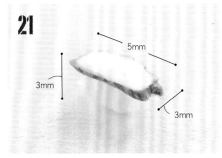

塗上以咖啡色、紫紅色、藍色顏料混合而成的顏色。

19

乾燥之後,切成薄片。

0.5mm

20

以筆刀削去章魚的中央。

21

白飯沾取白膠&鋪上章魚,章魚壽司完成。

5mm
3mm
3mm

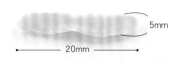

22

23

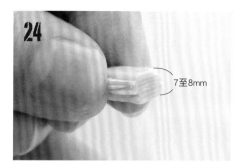

24

製作鮪魚壽司。將黏土&紫紅色顏料混合揉捏，擀成薄片。

塗上白膠&白色顏料混合而成的液體。

反覆操作此步驟 6 至 7 次。

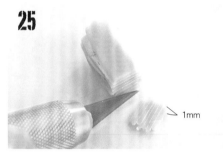

25

26

27

乾燥之後，切成薄片。

讓白膠層保持斜斜地切出四角形。

調整鮪魚的形狀。以沾水的筆輕掃，使其稍微軟化。

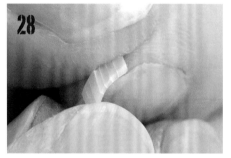

28

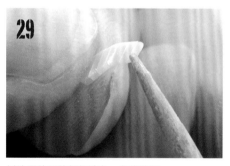

29

30

以手指彎出弧度。

以沾溼的牙籤輕掃邊角，作出流線。

鮪魚的弧度完成。

31

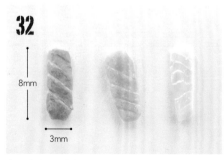

32

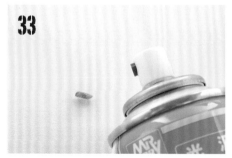

33

塗上紫紅色&朱紅色顏料混合而成的顏色。

如果能個別塗上生魚片不同的顏色狀態，就能作出各式各樣的鮪魚。

白飯沾取白膠，鋪上鮪魚。再噴上亮光漆，作出光澤感。

製作竹葉

34

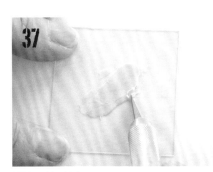

鮪魚壽司完成。

35

製作竹葉。在聚氯乙烯板上將高密度黏土揉成細長狀。

36

以手指按壓，擀成薄片。

盛盤

37

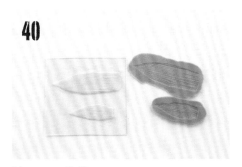

以筆刀割取輪廓。

38

劃出細直紋，作出葉脈的紋路。

39

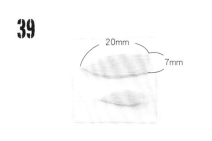

完成竹葉的形狀。

40

以 Blue Mix 取模。

41

將黏土混入白色＆綠色的顏料揉捏後，放入模型中。

42

從模型中取出，待其乾燥。

43

塗上綠色顏料＆以白色顏料沿著葉脈描畫。

44

以亮光漆作出光澤感，竹葉完成。

45

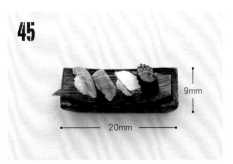

以白膠將竹葉貼在食器上，再將壽司沾取白膠貼在竹葉上。完成！

材料

● 黏土 ・・・ 樹脂黏土
● 顏料 ・・・ 水彩顏料
　　　ChineseWhite（白色）・YellowOrche（土黃色）
　　　BurntSienna（咖啡色）・VermilionHue（朱紅色）
　　　LeafGreen（黃綠色）
　　　PermanentYellowLight（黃色）
　　　・・・ Tamiya Color
　　　ClearOrange・ClearGreen
● 其他 ・・・ UV膠 ・ 高密度黏土 ・ Blue Mix

原寸大小

❧ 製作圓麵包　※ 取模方法參照 P.59。

1

1.5mm
7mm

製作圓麵包。在聚氯乙烯上以高密度黏土作出圓麵包的上半片。

2

以牙籤按壓側面，作出紋路。

3

7mm
1.5mm

製作下半片的圓麵包。依據上半片圓麵包的尺寸壓平黏土，再重疊上聚氯乙烯板，作出與上半片相同的直徑。

4

以 Blue Mix 取模，完成上半片圓麵包的模型。

5

以相同作法，作出下半片圓麵包的模型。

6

將黏土混入白色&土黃色的顏料揉捏後，填入模型。

7

從模型中取出，等待乾燥之後，以海綿塗上以土黃色&咖啡色的顏料混合而成的顏色。

8

在上半片圓麵包的中間以筆塗上咖啡色，作出烘烤過的感覺。

9

7mm　　7mm

在圓麵包的下半片四周塗上咖啡色，作出烘烤過的感覺。

10

製作白芝麻。以鑷子夾取極少量的高密度黏土，以手指揉圓。

11

在牙籤的前端沾上白膠＆沾取芝麻後，貼在圓麵包的上半片上。

12

圓麵包完成。

❧製作漢堡肉

13

1mm
6mm

製作漢堡肉。在聚氯乙烯板上以高密度黏土作出形狀，再以牙籤作出表面凹凸不平的模樣。

14

以 Blue Mix 取模。

15

將黏土與白色、土黃色、咖啡色的顏料混合揉捏後，填入模型中。

❧製作起士片

16

從模型中取出，等待乾燥之後，塗上土黃色＆咖啡色。

17

接著，以筆塗上咖啡色作出烘烤過的感覺。漢堡肉完成。

18

製作起士片。將黏土與白色、黃色的顏料混合揉捏＆擀平，再以筆刀裁切。

19

8mm
8mm

起士片完成。

20

將漢堡肉沾上白膠，鋪上起士片，再以沾水的筆輕掃，使邊角服貼。

21

漢堡肉＆起士片完成。

製作番茄

22

製作番茄。在聚氯乙烯板上放置揉圓的高密度黏土,以尺壓平。

23

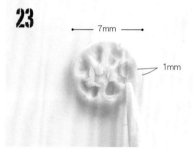

以牙籤挖出種子部分的凹槽。

24

接著,以針尖修整孔洞。

25

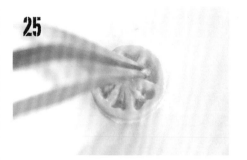

以鑷子捏取孔洞,作出種子根部的形狀。

26

番茄的原始形狀完成。

27

以 Blue Mix 取模。

28

將黏土混入朱紅色&黃綠色的顏料揉捏後,再填入模型中。

29

從模型中取出,待其乾燥。

30

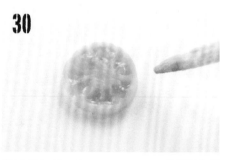

以 UV 膠、ClearOrange、ClearGreen 的顏料作出果肉&填入番茄的孔洞。

31

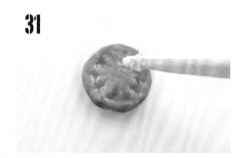

放入麵包粉(參照 P.25),以 UV 照射器定型。

32

在番茄的側面以海綿塗上以朱紅色、黃綠色的顏料混合而成的顏色。

33

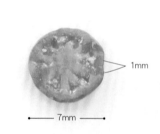

番茄切片完成。

製作生菜

34 製作生菜。將黏土混入黃色、黃綠色的顏料，成細長條狀後，夾入調色紙間。

35 以尺從上面摩擦，將黏土擀平。

36 將黏土放在手上，以鑷子捏取，作出皺褶。

37 以鑷子撕取葉子的前端。

38 以鑷子作出褶子。

39 以鑷子捏取葉子的前端，使用扭擰般的動作，將邊緣作出波浪狀。

40 將生菜重疊且稍微聚攏在一起，生菜完成。製作 2 片。

8mm

41 將下半片的圓麵包沾上白膠＆鋪上生菜貼合。

42 以讓生菜從圓麵包的任何一個角度露出為原則，黏上第二片生菜。

43 沾上白膠，依據漢堡肉、起士片的順序貼上。

44 鋪上番茄貼合。

45 上半片的圓麵包不黏上，立在旁邊即可。漢堡完成！

8mm

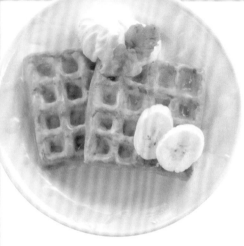

P.15 45 格子鬆餅

原寸大小

材料

- ●黏土 ···樹脂黏土 ·Whip 黏土（鮮奶油用）
- ●顏料 ···水彩顏料
 ChineseWhite（白色）·YellowOrche（土黃色）
 PermanentYellowLight（黃色）·BurntSienna（咖啡色）
 BurntUmber（深咖啡色）·SapGreen（綠色）
 LeafGreen（黃綠色）
 ···Tamiya Color／ClearYellow
- ●其他 ···UV 膠 · 高密度黏土
 Blue Mix · 聚氯乙烯的盤子（直徑 20mm）

✄製作格子鬆餅 ※取模方法參照 P.59。

1

製作格子鬆餅。在聚氯乙烯板上放置揉圓的高密度黏土，以尺壓平。

2

以筆刀切出四角形。

3

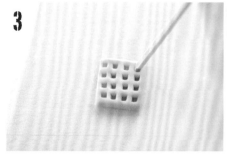

運用 1mm 的方形木材，戳出 4×4 列的孔洞。

4

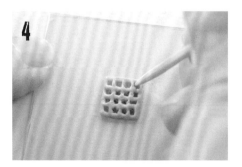

接著，以牙籤將孔洞的內側挖寬，作出溝槽。

5

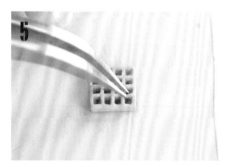

以鑷子將溝槽捏取上提，完成格子鬆餅的原始形狀。

6

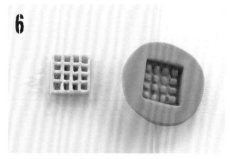

以 Blue Mix 取模。

7

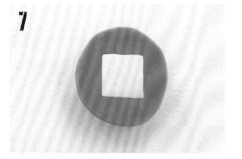

將黏土混入白色＆土黃色的顏料揉捏後，填入模型，作出格子鬆餅。

8

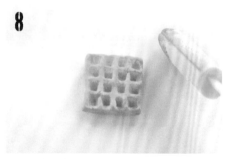

從模型中取出，待其乾燥。以海綿塗上以土黃色、咖啡色、深咖啡色顏料混合而成的顏色。

9

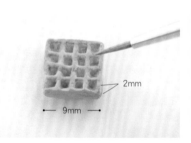

接著，以筆塗上咖啡色，作出烘烤過的感覺，完成格子鬆餅。製作 2 片。

✤製作香蕉

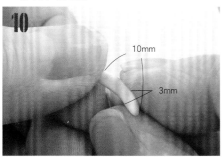

製作香蕉。將黏土混入黃色、土黃色的顏料，作出香蕉的形狀。

以筆刀劃出直向&橫向的紋路。

乾燥之後，斜切片。

將剖面塗上土黃色。

以深咖啡色畫出種子。

完成香蕉。製作 2 片。

✤製作薄荷葉

製作薄荷葉。在聚氯乙烯板上將高密度黏土擀成薄片，以筆刀作出葉子的形狀。

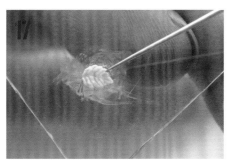

以針尖作出葉脈&葉緣的鋸齒狀。

以 Blue Mix 取模。改變葉子的大小，作出 3 種大小葉片。

將黏土混入白色、綠色、黃綠色的顏料揉捏後，填入模型中。

從模型中取出，待其乾燥後，塗上綠色。

薄荷葉完成。

22

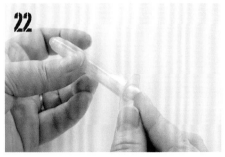

製作鮮奶油。將 Whip 黏土填入針筒（參照 P.64）。

23

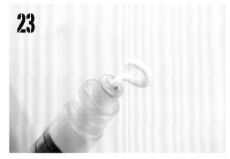

按壓針筒，擠出鮮奶油。

24

盤子沾取白膠，貼上格子鬆餅＆香蕉。再在盤子上擠出鮮奶油，待其乾燥，且以白膠黏上薄荷葉。

25

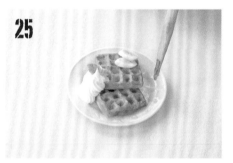

將 UV 膠混入 ClearYellow 的顏料，作出蜂蜜。以牙籤隨意點上。

26

以 UV 照射器定型。

27

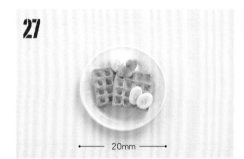

　　　　　├── 20mm ──┤

格子鬆餅完成！

應用篇 1
可可醬的格子鬆餅

將深咖啡色裝飾醬的出口前端捲上膠帶，作出更細的出口。

裝飾醬 R（可可）
／PADICO

1

作出格子鬆餅、香蕉、薄荷葉、鮮奶油之後，貼在盤子上＆擠上裝飾醬。

2

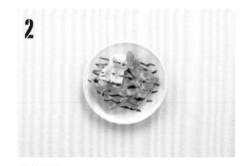

待其乾燥。

應用篇 2
切半的格子鬆餅

兩面都有格子狀的格子鬆餅。將 UV 膠混入 Tamiya Color 的 ClearYellow 作成蜂蜜，散布在盤子上。

1

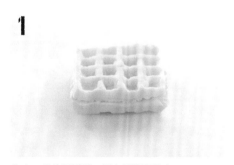

作出 2 片格子鬆餅，以白膠對齊貼合。

2

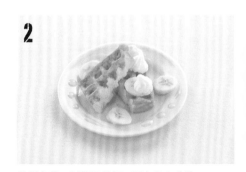

乾燥之後，以筆刀裁切，再上色＆盛盤。

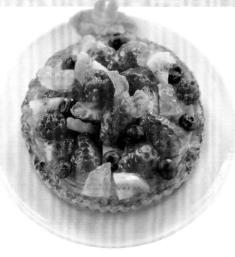

原寸大小

材料

●黏土 ‧‧‧樹脂黏土 ‧ 透明黏土（橘子用）
●顏料 ‧‧‧水彩顏料
　　　　　ChineseWhite（白色）‧YellowOrche（土黃色）
　　　　　LeafGreen（黃綠色）‧VermilionHue（朱紅色）
　　　　　CrimsonLake（紫紅色）‧CobaltBlueHue（藍色）
　　　　　PermanentYellowLight（黃色）
　　　　　SapGreen（綠色）‧IvoryBlack（黑色）
　　　　　‧‧‧Tamiya Color
　　　　　ClearOrange
●其他 ‧‧‧高密度黏土 ‧Blue Mix‧ 白塑膠板（0.5mm 厚）
　　　　　聚氯乙烯的盤子（直徑 20mm）
※ 除了橘子之外，皆使用樹脂黏土。

⚜ 製作草莓　※ 取模方法參照 P.59。

1

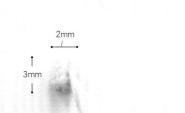

2mm
3mm

製作草莓。在聚氯乙烯板上以高密度黏土作出剖半後的形狀，再以牙籤在表面作出凹凸不平的模樣。

2

以針戳刺草莓種子的孔洞，先戳刺直向的孔洞作為基準。

3

根據步驟**2**的直向孔洞，以斜向的方式戳出孔洞。

4

以 Blue Mix 取模。

5

將黏土＆白色顏料混合揉捏後，填入模型。

6

從模型中取出，待其乾燥，再塗上薄薄的黃綠色＆土黃色。

7

以沾溼的筆輕擦取顏料，只留下種子的孔洞內的顏料。

8

一邊以黃綠色、黃色、朱紅色作出漸層，一邊上色。

9

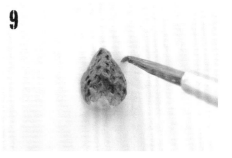

塗上朱紅色。

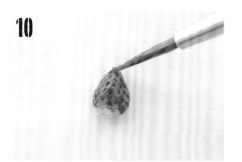

10 一邊以黃綠色、黃色、朱紅色作出漸層，一邊上色。

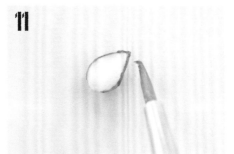

11 替草莓的剖面上色。以朱紅色 & 紫紅色在邊緣塗上稍濃的顏色。

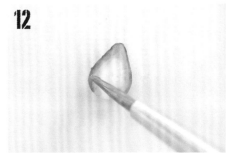

12 以沾水的筆將邊緣的內側暈開，讓顏料往內側漸漸剝落。

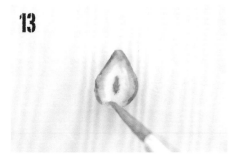

13 在剖面的中心以朱紅色畫上直線條。

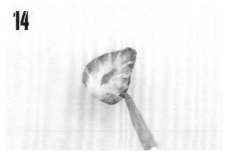

14 從中心往四周畫出放射狀的白色線條，再白色 & 白色之間畫上淡淡的朱紅色的線條。

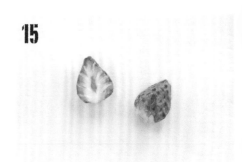

15 草莓完成。製作 11 至 12 顆。

❧ 製作覆盆子

16 製作覆盆子。將黏土混入朱紅色的顏料揉捏後，稍微分成幾等分備用，剩餘的黏土填入針筒（參照 P.64）。

17 按壓針筒，作出顆粒狀後以手指揉圓。

0.5mm

18 將事先留下備用的黏土揉圓，插在牙籤的尖端上。

1mm

19 將步驟 **18** 沾取白膠，黏上步驟 **17** 的顆粒。

20 將整體都黏上顆粒後，待其乾燥。

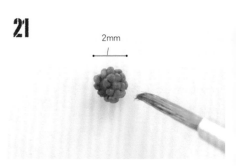

21 塗上朱紅色，完成覆盆子。製作 3 顆。

2mm

✂ 製作藍莓

22
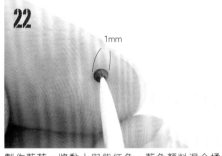

製作藍莓。將黏土與紫紅色、藍色顏料混合揉捏，揉成圓球狀，再以牙籤作出淺淺的孔洞。

23

以鑷子捏取孔洞的邊緣。

24

捏取 5 處作出底部，再將整體塗上極淡的白色顏料，完成藍莓。製作 9 至 10 顆。

✂ 製作奇異果

25
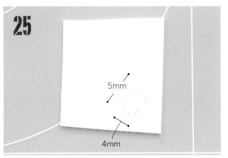

製作奇異果。在白塑膠板上畫出橢圓形。

26

如以水果刀削皮一般，以筆刀切出留有角度的模樣。

27

以 Blue Mix 取模。

28

將黏土混入土黃色 & 黃綠色的顏料揉捏，填入模型中。

29
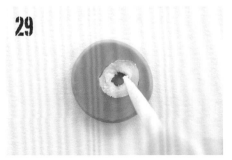

以牙籤在黏土的中心挖出孔洞。

30

將黏土 & 白色顏料混合揉捏後，填入孔洞中。

31

從模型中取出，待其乾燥，再以筆刀劃上放射狀的紋路。

32

以在紋路上塗顏料的方式，塗上綠色。

33

以黑色顏料畫出種子，完成奇異果。製作 2 片，再以筆刀將其切成四等分。

✤ 製作橘子

34
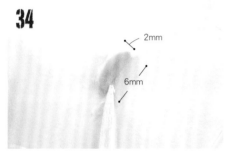
製作橘子。在聚氯乙烯板上以高密度黏土作出橘子果肉的形狀。

35
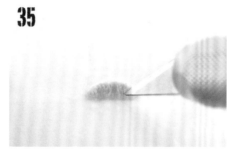
以筆刀劃出果肉的紋路。

36

以針的尖端在側面戳出果皮的孔洞。

37

以 Blue Mix 取模。

38
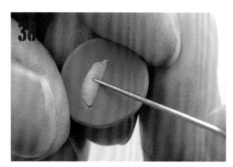
將透明黏土＆少量的 ClearOrange 顏料混合，填入模型，再以針尖劃出果肉的紋路。

39

從模型中取出。待其乾燥後，會呈現稍微透明的模樣。橘子完成。製作 3 個，再以筆刀切半。

✤ 製作塔皮

40

製作塔皮。在聚氯乙烯板上以高密度黏土作出圓形。

41
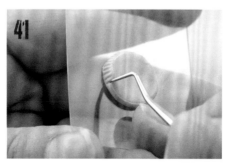
以細工棒等工具，在高密度黏土的側面作出往上拉提＆傾斜的紋路。

42
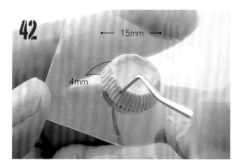
將整體往上拉成圓形，作出高度，再待其完全乾燥。

43
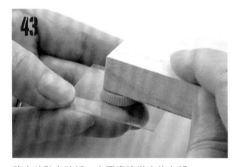
將木片貼上砂紙，水平摩擦塔皮的上部。

44
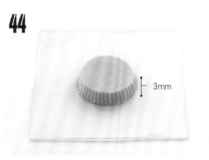
塔皮的原始形狀完成。上方平坦的部分為塔皮的底部。

45
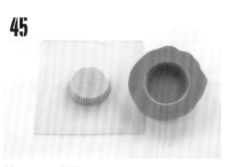
以 Blue Mix 取模。

將黏土與白色、土黃色的顏料混合揉捏後，填入模型中。以筆的後端向邊緣按壓，使中間凹陷。

以符合邊緣的高度為原則，以牙籤清除多餘的黏土。

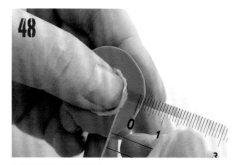

以尺按壓＆抹平邊緣。

以牙籤在塔皮的邊緣劃出紋路。

從模型中取出，待其乾燥。

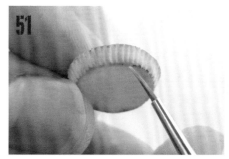

以土黃色、咖啡色、深咖啡色塗上塔皮，作出烘烤的顏色。底部的周圍則塗上較濃的顏色。

⊱ 盛盤

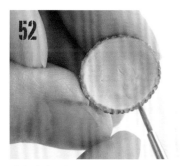

塔皮的邊緣也塗上稍濃的顏色。

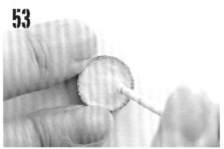

將黏土與白色、土黃色的顏料混合，填入塔皮中。因為要放上水果，所以需使中間的黏土比邊緣稍微低一點。

一邊兼顧平衡感，一邊以沾了白膠的水果進行裝盛。

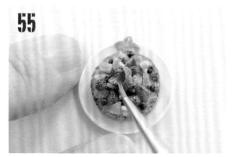

依個人喜好，製作薄荷葉（參照P.49）作為裝飾。再以筆為整體塗上UV膠。

以UV照射器定型，將水果固定。

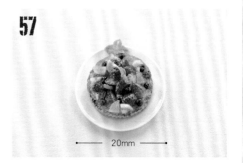

完成！

55

關於材料&工具

※（ ）內為商品的名稱。　※ ★為 PADICO

基本的 黏土

樹脂黏土（MODENA）★

具有透明感＆滑潤質感的樹脂黏土。乾燥之後，具有耐水性。可以作得像紙一樣薄，也可以作得像針一樣細長的狀態。可以以水彩顏料上色。接合樹脂黏土時，以木工用白膠即可簡單接合。

乾燥的標準

● 擀成如紙一般薄的狀態，需要數小時。
● 厚度 1mm 以上的狀態，需要 1 天以上。
● 厚度 10mm 以上的狀態，需要 2 至 3 天。
● 20mm 以上的狀態，需要 4 天以上。因為會有表面乾燥但是內裡未乾的情況，所以需要拉長乾燥時間。

黏土的保存

建議將剩餘的黏土以保鮮膜包裹備用。如果是放置 1 天以上不使用的情況，請以沾溼的面紙包裹，再放進密閉容器裡保存。

透明黏土（SUKERUKUN）

乾燥之後，會呈現透明狀態的黏土。應用於檸檬的果肉等等需要具備透明感的作品。以 Tamiya Color 上色。

乾燥前為白色。經過 1 個星期的乾燥後，會產生透明感。

上色的情況。乾燥之後，顏色會更深濃。

石塑黏土（La Doll）★

光滑且延展性佳，以石粉製作的黏土。因為可以作出如陶器般的質感，適合用於製作迷你食器。

Whip 黏土 ★
（CreamyWhip）

可以像擠鮮奶油一樣地擠出，屬於鬆軟的黏土，具有軟墊般的質感。

塑型土（MODELING PASTE）

屬於畫材的一種，黏性強的石膏狀的底劑。

基本的 顏料

水彩顏料（HOLBEIN 透明水彩顏料）

替樹脂黏土上色的顏料。本書使用的顏料除了12色組的顏色之外，還增加使用LeafGreen（黃綠色）、SapGreen（綠色）、PermanentYellowLight（黃色）。

壓克力顏料

使用於食器的上色或製作白色醬汁等濃稠狀的作品。

Tamiya Color 壓克力顏料

透明的顏料。使用於與 UV 膠混合，製作湯汁等透明液體＆將透明黏土上色的時候。

UV 膠
（太陽の雫硬式）★

UV 膠需以紫外線定型，屬於液體的樹脂。拉麵的湯汁、飲料等等需要塗上透明色彩的物件，需將 UV 膠混入 Tamiya Color 使用。可以使用 UV 照射器定型，也可以直接以太陽光照射使其硬化。

石膏

使用於糖粉或稍微濃稠的醬汁（咖哩醬等）。因為可以產生濃稠感，時常作為料理中的太白粉使用。

玻璃珠

沒有孔洞的玻璃珠。使用於鮭魚卵或鱈魚子。

北美大陸砂

北美大陸出產的圓形砂。因為遇水不會溶解，建議想要作出顆粒感的時候可以使用。以鋁粉替代也 OK！

綠苔

製作模型或透視畫時使用的材料。本書將其切碎當成荷蘭芹使用。

亮光漆

無色透明的噴膠。在作品完成之後噴上，營造出光澤感。

黏土板 ★

製作黏土形狀時，鋪在底下的墊子。

筆

上色、畫出圖樣，或在黏土上沾取水分時使用。大面積的上色選用平筆，精細的部分則以細的面相筆比較方便。

海綿

化妝用的海綿。以拍打海綿的方式塗上顏料。

調色紙

拋棄式的調色盤。水或油皆不會滲透的紙張，在擠出顏料＆混合顏料時使用。

小盤子

倒水將顏料溶解的時候使用。

筆刀

裁切黏土＆劃上紋路的時候使用。

細工棒

在黏土上劃出紋路，或作一些細部的處理時使用。

針筒

注射化妝品等的注射筒型滴管。

鑷子

尖端彎曲的款式較方便使用。

尺

用於測量尺寸＆壓平黏土，透明的尺較便於使用。

雕刻機

鑽頭

在前端安裝五金（鑽頭），使其旋轉的雕刻工具。主要使用於食器的製作。

UV 照射器

讓 UV 膠接受紫外線的照射，加速定型的機器。

環保黏土

可以反覆使用，不留痕跡的黏著劑。若作品需要暫時固定，非常方便。

塑膠板

製作模型的材料時使用的塑膠板。

聚氯乙烯板
透明聚氯乙烯板

工作用的塑膠板。

黏土の處理方法

揉圓

在手掌心轉動揉圓。

揉成小小的圓球

在手指上轉動揉圓。

擀成細長條狀

以指腹轉動，平均施力擀動。

尺前後移動，可以平均施力地擀動。

壓平圓球

將黏土揉圓後，以尺壓平。如果是製作同樣尺寸的圓形，可以多準備幾個圓球，一次作出相同尺寸的物件。

壓成薄片

將黏土揉圓，夾入調色紙或料理墊間。

以尺平均施力地壓平。

壓成超薄片
將夾入料理墊間的黏土以尺的一端摩擦。

上色

1
牙籤沾取少許的水彩顏料，塗上黏土。

2
將顏料揉進黏土，使顏色均勻。

3
完成上色。一邊斟酌黏土的顏色，一邊少量地補上顏料。右邊的白色即為黏土的顏色。

調色紙

需要將顏料擠出混色時，如果使用調色紙會很方便。

關於水彩顏料&黏土

若直接使用黏土，乾燥後會變成透明狀，所以白飯等白色的物件，需與白色的顏料混合後再製作。

根據黏土添加白色顏料的量，可以產生透明、不透明的差異。想要營造透明感的時候，則不要添加白色顏料。例：製作番茄的時候，只加入紅色系的顏料，不放白色顏料（如此可以產生一些透明感）。

黏土乾燥&去除水分後，顏色將會更加濃郁。因此將黏土混入顏料的時候，為了讓顏色不過度濃郁，不妨少量且薄薄地添加顏色吧！

製作原始形狀進行取模

微型食物有兩種作法，一是直接以黏土製作，一是先作出原始形狀後再取模製作。

取模的優點是可以複製。與以黏土製作相較之下，高密度黏土比較方便製作細工的原始形狀，只要先製作出原始形狀，就可以作出無數個相同的物件。

本書雖然大部分是以高密度黏土製作原始形狀，但是也有作品是以石塑黏土製作，或將聚氯乙烯板裁切作出的作品。

以黏土製作

因為乾燥時間比較快，難以表現細部的處理。因為具有彈性，難以表現細部的質感。

以高密度黏土製作

因為乾燥時間比較慢，可以長時間作業。因為纖維比較細緻，可以作出細部的造型。乾燥硬化之後，可以以筆刀雕刻＆調整形狀。

取模的步驟

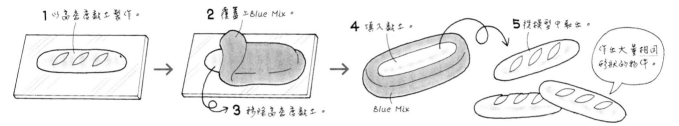

1 以高密度黏土製作。
2 覆蓋上Blue Mix。
3 移除高密度黏土。
4 填入黏土。
5 從模型中取出。

Blue Mix

作出大量相同形狀的物件。

高密度黏土

將2色的黏土狀高密度黏土混合揉捏，使其硬化。硬化的時間為6個小時至半天。

Blue Mix

矽膠樹脂。將2色混合揉捏，大約15分鐘即可定型。

① 製作原始形狀

1 取用2色相同分量的高密度黏土。

2 捲在一起仔細混合揉捏。

3 在聚氯乙烯板上製作形狀，完成。靜置6個小時以上，待其完全硬化。

② 取模

1 取用2色相同分量的Blue Mix。使用分量的標準為每1個顏色皆與原始形狀分量相同。

2 將2色捲在一起仔細混合揉捏。

3 仔細地揉合在一起，完成Blue Mix的準備。

4 在以高密度黏土製作的原始形狀上按壓覆蓋。以不要產生間隙為原則，確實地覆蓋。

5 等待5至15分鐘，待Blue Mix定型後，移除模型。

③ 複製

1 將黏土沾取顏料後揉捏備用。

2 將黏土填入模型。如果是小型物件，5分鐘即可乾燥，如果是大型的物件，比較難以從模型移除，需要半天的時間乾燥。

3 移除黏土。待黏土完全乾燥之後，塗上顏料。

UV 膠の使用方法

為了表現拉麵的湯汁、義大利麵醬或飲料等液態物件,而使用 UV 膠。上色則使用 Tamiya Color。

沒有 UV 照射器的時候・・・
曝曬在太陽光下也可以定型。
請以曝曬1至2小時為基準。

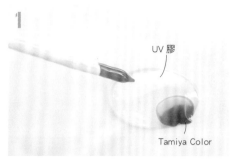

在調色紙上,擠出 UV 膠 & 極少量的 Tamiya Color。

為了不產生泡沫,以牙籤慢慢地混合。

以牙籤的尖端沾取,一滴一滴放入容器裡。

裝入容器完成。如果有大泡泡,請以牙籤尖端戳破。

放入 UV 照射器中定型。照射大約 3 至 5 分鐘,即可固定。

來作食器吧!

將聚氯乙烯板加熱,即可作出簡單的盤子或杯子。

以塑膠板製作盤子

材料為厚度 0.5mm 的聚氯乙烯板

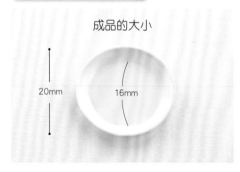

成品的大小
20mm
16mm

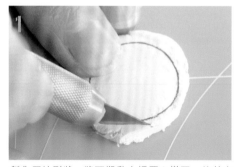

製作原始形狀。將石塑黏土揉圓 & 擀平,待其完全乾燥再以筆刀切出直徑 2cm 的圓形。

將木片貼上砂紙,摩擦邊緣修整出圓滑的形狀。

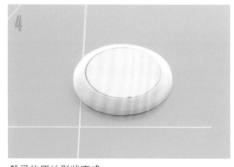
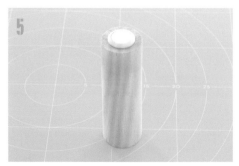

在盤子的背面,稍微向內傾斜地削出均等的直徑 16mm 的圓形。

盤子的原始形狀完成。

以雙面膠帶將盤子貼在木棒上。

準備聚氯乙烯板。為了夾住衛生筷之間的聚氯乙烯板，使其固定不動且在上下兩端以膠帶確實固定。

以燭火稍微軟化聚氯乙烯板。**此時務必確實保持通風喔！**

將聚氯乙烯板放在厚度 1cm 的橡膠板上，趁著還有溫度時，將貼有盤子上的木棒往下按壓。

移除木棒之後，即產生圓形盤子。

移除衛生筷&沿著邊緣裁剪。

以砂紙細磨切口，完成！

以塑膠板製作杯子　材料為厚度 0.5mm 的透明聚氯乙烯板

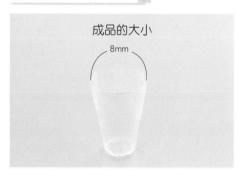

成品的大小
8mm

比較細的一端朝下

以削鉛筆機稍微削去8mm的木棒，作出原始形狀，再以Blue Mix取模。

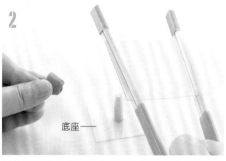

底座

以雙面膠帶將木棒貼上底座&將聚氯乙烯板加熱軟化。

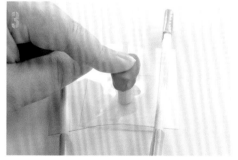

將聚氯乙烯板往木棒按壓，再從上面立刻壓進模型，作出杯子的形狀。

移除模型。

以剪刀裁剪聚氯乙烯板&以砂紙整理切口。

以石塑黏土製作丼飯碗　材料 石塑黏土

成品的大小

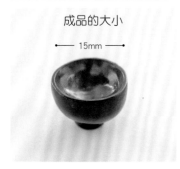
← 15mm →

1
使用彈珠等圓球物體，以 Blue Mix 取模。

2
將石塑黏土填入模型，待其乾燥。

3
從模型中取出，以砂紙將表面磨平滑。

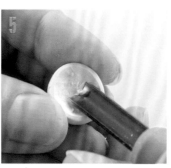
4
以手指沾水，將表面抹平滑。

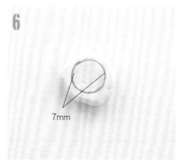
5
以雕刻刀或筆刀將內側削出淺淺的凹槽。

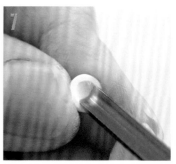
6
製作碗底。將石塑黏土擀平，作出圓形。
7mm

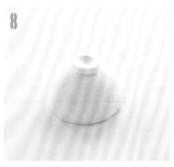
7
以雕刻刀或筆刀將內側削出圓形。

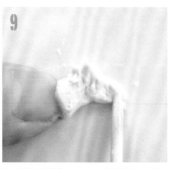
8
以白膠將碗底黏上丼飯碗。

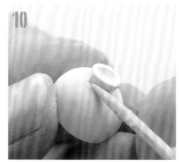
9
取新的石塑黏土＆水，以牙籤確實混合。

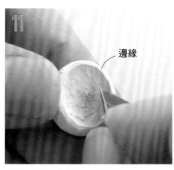
10
將步驟 9 的黏土填入縫隙。

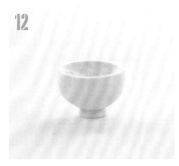
11
直接以砂紙磨丼飯碗的邊緣。
邊緣

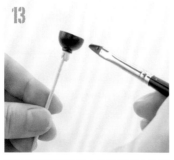
12
稍微以砂紙將內側磨整成圓形，丼飯碗的形狀完成。

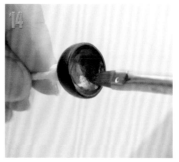
13
將丼飯碗以環保黏土暫時固定在竹籤上，以黑色的壓克力顏料塗抹外側。

14
以紅色、咖啡色、少量的黑色混合而成的顏色，塗上內側。

15
將竹籤插在花藝用的綠色海綿上，噴上亮光漆，作出光澤感。

以塑膠板製作木盒 材料為厚度 0.5mm 的塑膠板

1

實物尺寸的紙型

裁切塑膠板。

2

將邊緣塗上塑膠板用的接著劑（Mr. CEMENT Creos）。

3

以木片等作出直角，將側片組合完成。

4

4 片側片組合完成。

5

將底片的邊緣塗上接著劑，貼上。

6

根據外側、內側的順序，以壓克力顏料上色。使用井飯碗相同的顏色。

包裝袋の作法

使用轉印貼紙 只要使用轉印貼紙，就可以將喜好的標誌印在盒子或包裝上。

1
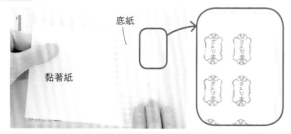
底紙

黏著紙

將設計好的圖案以噴墨式印表機印在底紙上，再貼上黏著紙。此時，圖案會呈現左右相反的狀態。

2

裁剪下來＆從裡側貼在想黏貼的位置備用。再以沾水的手指按抹，使圖案轉印上去。

3

移除紙張，完成轉印。

加熱封口

1
裁切 OP 袋的一端，作出袋子。兩邊皆為封閉的狀態。

2

將甜甜圈等放入袋子，將封閉的部分夾進夾子的圓形凹槽。

3

將一端稍微移出，以打火機烘烤，使塑膠接著。

4
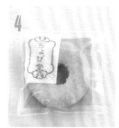
另一邊也以同樣方法接著，完成包裝袋。

針筒（注射筒型滴管）の使用

製作飯粒＆麵條 　使用本體針尖可以分開的款式。

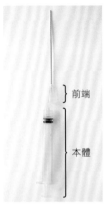

前端

本體

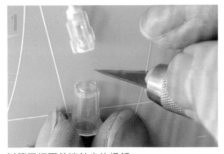

以筆刀切下前端針尖的根部。

將切下的物件裝回本體，但不使用針尖。

烘烤洞口。一邊轉動前端一邊以打火機稍微烘烤，使塑膠軟化。此時務必確實保持通風喔！

將前端稍微熔化，使洞口密合。

再次移除前端，以大頭針等鑽出小小的洞。這個洞的大小可以根據麵條的粗細變化。

將以水軟化的黏土填入針筒的本體。

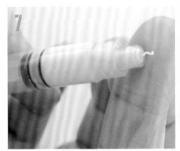

按壓活塞，擠出中間的黏土。擠出長長的條狀就是麵條，如果擠出一點揉圓的話，則為飯粒。

擠出鮮奶油

作法同上半部步驟1，切下針筒前端的針尖部分後，在前端填入 Blue Mix。

擠出口的形狀

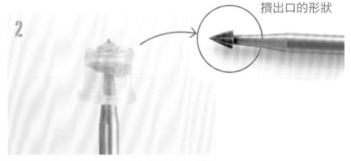

將雕刻機的鑽頭等（參照 P.57）與擠出口同樣形狀的五金插入洞口，取模。

待 Blue Mix 固定之後，取出。

將模型橫向置放，以筆刀根據喜好的位置裁切。

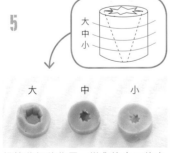

大
中
小

大　　中　　小

根據裁切的位置，變化擠出口的大小。

將模型放入針筒的前端。

將 Whip 黏土放入針筒，即可擠出鮮奶油的模樣。

作品の製作方法

※ 作法中的數字以 mm（公釐）為單位。
※ 材料＆黏土的基本作法，請參照自 P.56 起的基本作法頁面。
※ 黏土上色時，請混合指定的顏料，完成調色之後再塗上，部分地方則需再塗上單色。
※ 各個作品的食器皆為參考，請參照自 P.60 起的食器作法製作。
※ 將作品放上食器盛盤＆以木工用白膠黏貼。
※ UV膠需以 UV 照射器定型（參照 P.60）。

P.9 30 培根蛋麵

材料
- ●黏土・・・樹脂黏土
- ●顏料・・・水彩顏料
 ChineseWhite（白色）
 YellowOrche（土黃色）
 BurntSienna（咖啡色）
 BurntUmber（深咖啡色）
 VermilionHue（朱紅色）
- ・・・壓克力顏料
 AntiqueWhite
 （Ceramcoat／白色）
 Black（Turner／黑色）
- ●其他・・・UV膠・食器

義大利麵
作法同P.22的肉醬義大利麵。

醬汁
將UV膠＆白色壓克力顏料混合使用。

燻肉 將2色的黏土重疊貼合＆裁切，再塗上顏色，作出烘烤過的感覺。

...黏土＋朱紅色＋土黃色

...黏土＋白色

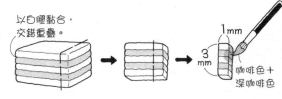
以白膠黏合，交錯重疊。
1mm
3mm
咖啡色＋深咖啡色

完成！ 盤子盛上麵條、放上燻肉之後，淋上醬汁＆灑上黑胡椒，再以UV照射器定型。

黑胡椒
待壓克力顏料乾燥之後，刮出細末取用。

黑色顏料
大頭針
聚氯乙烯板

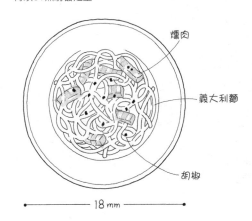
燻肉
義大利麵
胡椒
18mm

P.9 31 明太子義大利麵

材料
- ●黏土・・・樹脂黏土
- ●顏料・・・水彩顏料
 ChineseWhite（白色）
 IvoryBlack（黑色）
 YellowOrche（土黃色）
 SapGreen（綠色）
 CrimsonLake（紫紅色）
- ・・・Tamiya Color
 ClearRed
- ・・・壓克力顏料（Ceramcoat）
 AntiqueWhite（白色）
- ●其他・・・UV膠
 玻璃珠（0.3mm）
 便當盒隔紙
 食器

義大利麵
作法同P.22的肉醬義大利麵。

鱈魚子醬汁
將UV膠、ClearRed、白色壓克力顏料與玻璃珠混合使用。

海苔
將紙張上色＆切成細條，參照P.32。

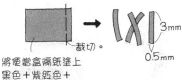
裁切。
3mm
0.5mm
將便當盒隔紙塗上黑色＋紫紅色＋綠色混合而成的顏色。

完成！
將麵條盛盤＆淋上鱈魚子醬汁，再放上海苔，以UV照射器定型。

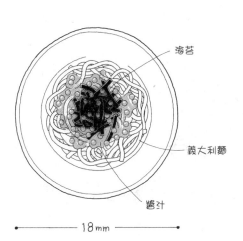
海苔
義大利麵
醬汁
18mm

P.9 29 辣味番茄筆管麵

材料
- ●黏土・・・樹脂黏土
- ●顏料・・・水彩顏料
 - ChineseWhite（白色）
 - YellowOrche（土黃色）
 - ・・・Tamiya Color
 - ClearRed
 - ClearOrange
- ●其他・・・・UV膠
 - 高密度黏土
 - Blue Mix
 - 綠苔
 - 北美大陸砂
 - 食器

醬汁
將UV膠、ClearRed、ClearOrange與
北美大陸砂混合使用。

荷蘭芹
將綠苔切成細末使用。

筆管麵
以高密度黏土製作原始形狀，再以Blue Mix取模。接著將黏土填入模型中，進行複製筆管麵。

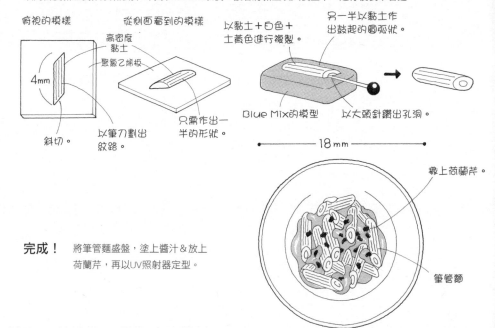

俯視的模樣
從側面看到的模樣
4mm
斜切。
以筆刀劃出紋路。
高密度黏土
聚氯乙烯板
只需作出一半的形狀。
以黏土＋白色＋土黃色進行複製。
另一半以黏土作出鼓起的圓弧狀。
Blue Mix的模型
以大頭針鑽出孔洞。
— 18mm —

完成！ 將筆管麵盛盤，塗上醬汁＆放上荷蘭芹，再以UV照射器定型。

撒上荷蘭芹。
筆管麵

P.9 27 瑪格麗特比薩

材料
- ●黏土・・・樹脂黏土
- ●顏料・・・水彩顏料
 - ChineseWhite（白色）
 - IvoryBlack（黑色）
 - YellowOrche（土黃色）
 - BurntSienna（咖啡色）
 - BurntUmber（深咖啡色）
 - SapGreen（綠色）
 - ・・・Tamiya Color
 - ClearRed
 - ClearOrange
- ●其他・・・・石膏・UV膠
 - 高密度黏土
 - Blue Mix
 - 食器

羅勒
將黏土夾入紙間，以尺壓平作出。

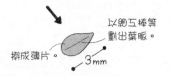

將黏土＋白色＋綠色＋土黃色作出水滴形。
以細工棒等劃出葉脈。
擀成薄片。
3mm

醬汁
將UV膠、ClearRed、ClearOrange 與石膏混合使用。

麵糰
以高密度黏土製作原始形狀，再以Blue Mix取模。接著將黏土填入模型中，進行複製，再在邊緣補上黏土，塗上烘烤過的顏色。

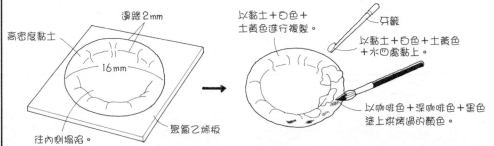

高密度黏土
邊緣2mm
16mm
往內側塌陷。
聚氯乙烯板
以黏土＋白色＋土黃色進行複製。
牙籤
以黏土＋白色＋土黃色＋水四處黏上。
以咖啡色＋深咖啡色＋黑色塗上烘烤過的顏色。

起士
將黏土＋土黃色混合後擀平。

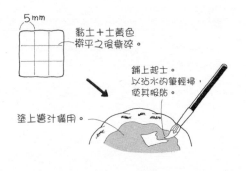

5mm
黏土＋土黃色擀平之後撕碎。
鋪上起士。
以沾水的筆輕掃，使其服貼。
塗上醬汁備用。

完成！ 將麵糰塗上醬汁、鋪上起士＆羅勒，再以UV照射器定型，且將比薩貼在盤子上。

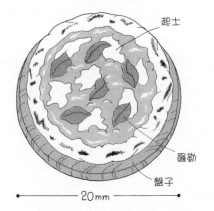

起士
羅勒
盤子
— 20mm —

P.9 25 海鮮比薩

材料
- ●黏土・・・樹脂黏土
- ●顏料・・・水彩顏料
 - ChineseWhite（白色）
 - YellowOrche（土黃色）
 - SapGreen（綠色）
 - VermilionHue（朱紅色）
- ●其他・・・高密度黏土
 - Blue Mix
 - 透明塑膠棒（2mm）
 - 食器

麵糰 作法同P.66的瑪格麗特比薩。

花枝
將黏土&白色混合揉圓，鑽出孔洞。

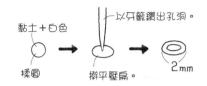

揉圓　撝平壓扁。　以牙籤鑽出孔洞。　2mm

蘆筍
以與蝦子相同的作法進行複製後，上色&以筆刀裁切。

聚氯乙烯板　高密度黏土　8mm　以黏土＋白色＋綠色進行複製。　塗上以綠色＆土黃色混合而成的顏色。　裁切。

蝦子
以高密度黏土製作原始形狀，再以Blue Mix取模。接著將黏土填入模型中，進行複製後上色。

聚氯乙烯板　高密度黏土　3mm　以黏土＋白色進行複製。　以朱紅色＆土黃色混合而成的顏色上色。

起士
將黏土、土黃色、白色與水混合，延展成黏糊狀。

切片
裁切麵糰，將切片比薩放上塑膠棒的上部，以白膠貼合。鋪上配料&放上起士。
趁著起士半乾之際，以大頭針作出滴下的模樣。

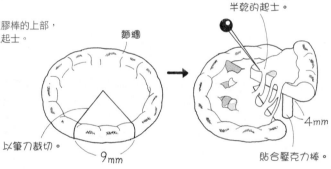

麵糰　以筆刀裁切。　9mm　以大頭針戳拉半乾的起士　貼合壓克力棒。　4mm

完成！
將麵糰貼在盤子上，放上起士&鋪上配料，再放上起士。

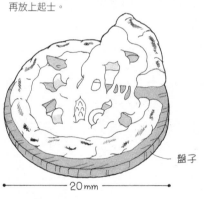

盤子　20mm

P.9 26 生火腿&芝麻葉比薩

材料
- ●黏土・・・樹脂黏土
- ●顏料・・・水彩顏料
 - ChineseWhite（白色）
 - YellowOrche（土黃色）
 - SapGreen（綠色）
 - CrimsonLake（紫紅色）
 - VermilionHue（朱紅色）
 - ・・・Tamiya Color
 - ClearRed
 - ClearOrange
- ●其他・・・石膏・UV膠
 - 高密度黏土
 - Blue Mix・食器

麵糰&醬汁
作法同P.66的瑪格麗特比薩。

生火腿
將2個顏色的黏土夾在紙間，以尺按壓撝平。

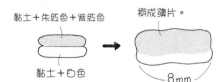

黏土＋朱紅色＋紫紅色　撝成薄片。　8mm　黏土＋白色

芝麻葉
將黏土夾在紙間，以尺按壓撝平。

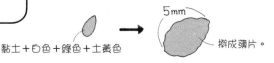

黏土＋白色＋綠色＋土黃色　5mm　撝成薄片。

完成！
將麵糰塗上醬汁，鋪上芝麻葉&生火腿，再以UV照射器定型，且將比薩貼在盤子上。

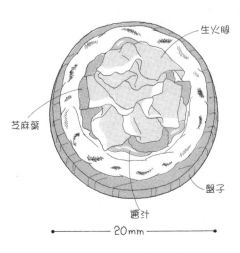

生火腿　芝麻葉　盤子　醬汁　20mm

P.7 20 可頌

以高密度黏土作原始形狀，再以Blue Mix取模。接著將黏土填入模型中，
進行複製後，以顏料上色&噴上少量的亮光漆，作出光澤感。

材料
- ●黏土・・・樹脂黏土
- ●顏料・・・水彩顏料
 - ChineseWhite（白色）
 - YellowOrche（土黃色）
 - BurntSienna（咖啡色）
 - BurntUmber（深咖啡色）
- ●其他・・・高密度黏土
 - Blue Mix
 - Manicure亮光漆

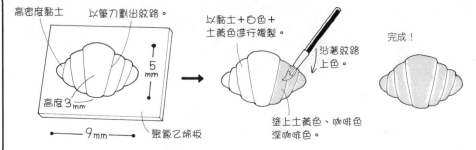

高密度黏土　以筆刀劃出紋路。
5mm
高度3mm
9mm
聚氯乙烯板

以黏土+白色+土黃色進行複製。
沿著紋路上色。
塗上土黃色、咖啡色、深咖啡色。

完成！

P.7 21・22 螺旋麵包

以高密度黏土製作原始形狀，再以Blue Mix取模。接著將黏土填入模型中，進行複製，
完成之後再上色。最後，將可可&卡士達的奶油餡填入已經作出孔洞的黏土裡，噴上少
量的亮光漆作出光澤感。

材料
- ●黏土・・・樹脂黏土
- ●顏料・・・水彩顏料
 - ChineseWhite（白色）
 - IvoryBlack（黑色）
 - YellowOrche（土黃色）
 - BurntSienna（咖啡色）
 - BurntUmber（深咖啡色）
- ●其他・・・高密度黏土
 - Blue Mix
 - Manicure亮光漆

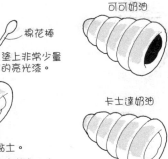

聚氯乙烯板　鑽出孔洞備用。
高密度黏土
5mm
高度3mm
9mm
以細工棒等劃出紋路。

塗上土黃色、咖啡色、深咖啡色。
棉花棒
塗上非常少量的亮光漆。
以黏土+白色+土黃色進行複製。
填入黏土。
卡士達…黏土+白色+土黃色+水
可可…黏土+白色+深咖啡色+黑色+水

完成！
可可奶油
卡士達奶油

P.7 19 菠蘿麵包

以高密度黏土製作原始形狀，再以Blue Mix取模。接著將黏土填入模型中，
進行複製&整體上色之後，再在紋路處上色，最後撒上粉末。

材料
- ●黏土・・・樹脂黏土
- ●顏料・・・水彩顏料
 - ChineseWhite（白色）
 - YellowOrche（土黃色）
 - BurntUmber（深咖啡色）
- ●其他・・・高密度黏土
 - Blue Mix・白膠
 - 鋁粉

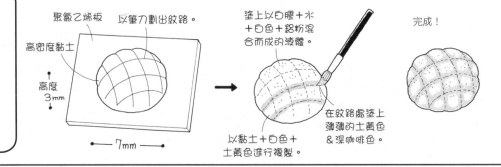

聚氯乙烯板　以筆刀劃出紋路。
高密度黏土
高度3mm
7mm

塗上以白膠+水+白色+鋁粉混合而成的液體。
以黏土+白色+土黃色進行複製。
在紋路處塗上薄薄的土黃色&深咖啡色。

完成！

P.7 17 鄉村麵包

以高密度黏土製作原始形狀，再以Blue Mix取模，接著將黏土填入模型中，進行複製。
最後，將整體上色&噴上亮光漆之後塗上接著劑，再趁著未乾之際，撒上石膏。

材料
- ●黏土・・・樹脂黏土
- ●顏料・・・水彩顏料
 - ChineseWhite（白色）
 - IvoryBlack（黑色）
 - YellowOrche（土黃色）
 - BurntSienna（咖啡色）
 - BurntUmber（深咖啡色）
- ●其他・・・石膏
 - 高密度黏土
 - Blue Mix
 - 亮光漆（無光澤）

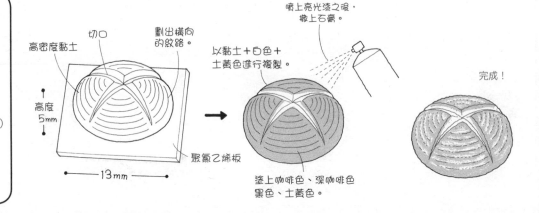

切口　劃出橫向的紋路。
高密度黏土
高度5mm
13mm
聚氯乙烯板

以黏土+白色+土黃色進行複製。
噴上亮光漆之後，撒上石膏。
塗上咖啡色、深咖啡色、黑色、土黃色。

完成！

P.7 23 吐司

以高密度黏土製作原始形狀，再以Blue Mix取模。接著將黏土填入模型中，進行複製，完成之後再上色。但側面白色麵包的部分不需上色，作出乾巴巴的感覺。

材料
- 黏土···樹脂黏土
- 顏料···水彩顏料
 - ChineseWhite（白色）
 - YellowOrche（土黃色）
 - BurntSienna（咖啡色）
 - BurntUmber（深咖啡色）
- 其他···高密度黏土
 - Blue Mix

高密度黏土

以黏土＋白色＋土黃色進行複製。

11mm
11mm
9mm
聚氯乙烯板

側面不上色。

塗上土黃色、咖啡色、深咖啡色。

以大頭針戳啦，作出乾巴巴的感覺。

14mm　完成！

整體上色。

2 mm

多出來的部分往內戳，使其凹陷。

塗上烘烤過的顏色。

P.7 18 西洋梨丹麥麵包

麵包 以高密度黏土製作原始形狀，再以Blue Mix取模。接著將黏土填入模型中，進行複製，完成後再上色。

材料
- 黏土···樹脂黏土
- 顏料···水彩顏料
 - ChineseWhite（白色）
 - YellowOrche（土黃色）
 - BurntSienna（咖啡色）
 - BurntUmber（深咖啡色）
 - PermanentYellowLight（黃色）
- 其他···石膏·厚紙板
 - 高密度黏土
 - Blue Mix
 - Manicure亮光漆

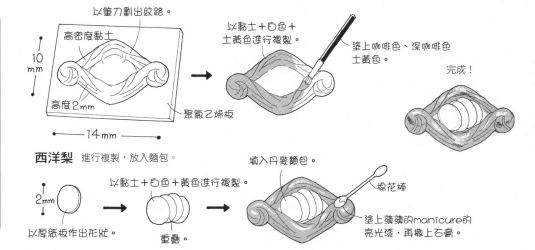

以筆刀劃出紋路。

高密度黏土

10 mm

高度2mm

聚氯乙烯板

14mm

以黏土＋白色＋土黃色進行複製。

塗上咖啡色、深咖啡色、土黃色。

完成！

西洋梨 進行複製，放入麵包。

2mm

以厚紙板作出形狀。

以黏土＋白色＋黃色進行複製。

重疊。

填入丹麥麵包。

棉花棒

塗上薄薄的manicure的亮光漆，再撒上石膏。

P.7 24 咖哩麵包

麵包 將黏土＆顏料混合，塗上白膠＆沾裏麵包粉（參照P.25）。

材料
- 黏土···樹脂黏土
- 顏料···水彩顏料
 - ChineseWhite（白色）
 - YellowOrche（土黃色）
 - BurntSienna（咖啡色）
 - BurntUmber（深咖啡色）
 - PermanentYellowLight（黃色）
 - VermilionHue（朱紅色）
- 其他···白膠

完成！

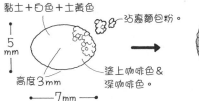

黏土＋白色＋土黃色

沾裏麵包粉。

5 mm

高度3mm

7mm

塗上咖啡色＆深咖啡色。

乾燥之後，以筆刀裁切。

挖空後上色。

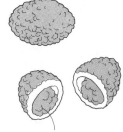

將餡料沾取少量的白膠填入麵包中。

肉餡 將黏土磨碎作出。

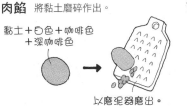

黏土＋白色＋咖啡色＋深咖啡色

以磨泥器磨出。

胡蘿蔔 將黏土切成細丁。

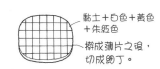

黏土＋白色＋黃色＋朱紅色

擀成薄片之後，切成細丁。

材料

- 黏土・・・樹脂黏土
- 顏料・・・水彩顏料
 - ChineseWhite（白色）
 - YellowOrche（土黃色）
 - BurntUmber（深咖啡色）
 - SapGreen（綠色）
 - LeafGreen（黃綠色）
 - PermanentYellowLight（黃色）
 - CrimsonLake（紫紅色）
 - VermilionHue（朱紅色）
 - PrussianBlue（藏青色）
- 其他・・・高密度黏土
 - Blue Mix・塑膠板（厚度1mm・厚度0.5mm）

15 法國麵包

參照P.31，作出含有氣泡的法國麵包。
乾燥之後，將兩端切掉，再橫切一道切口。

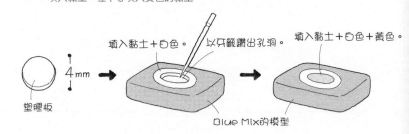

酪梨

進行複製，放入麵包。

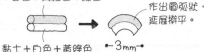

蝦子

以高密度黏土製作原始形狀，再以Blue Mix取模。
接著將黏土填入模型中，進行複製，完成之後再上色。

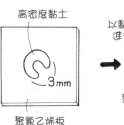

水煮蛋

裁切厚度1mm的塑膠板，作出原始形狀後進行取膜＆複製。
填入黏土，在中心填入黃色的黏土。

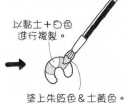

燻牛肉

裁切0.5mm的塑膠板，以Blue Mix取模。
將黏土填入模型，完成後再上色。

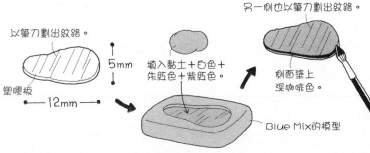

火腿

以0.5mm的塑膠板作出原始形狀，
再取模＆進行複製。

番茄

作法同P.46。

紫洋蔥

將黏土擀成1mm待其乾燥，其中一面
塗上紫紅色＆藏青色後再裁切。

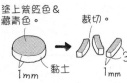

生菜

作法同P.47。

鮪魚

待黏土＋白色＋土黃色乾燥之後，
以磨泥器細磨＆塗上UV膠。

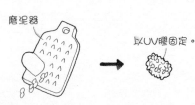

完成！

將配料各自沾取白膠，夾入法國麵包間。

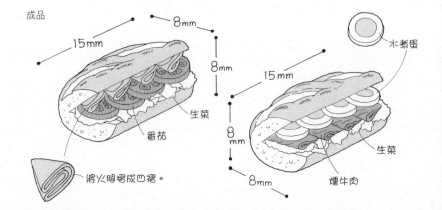

16

切片作品完成

參照P.31，作出含有氣泡的法國麵包。
待其乾燥之後再裁切。夾進生菜，
將配料各別沾取白膠填入麵包間。
填入鮪魚後，以UV照射器定型。

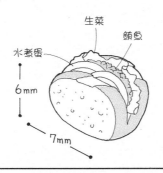
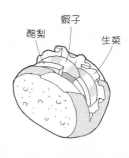
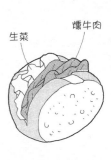

P.10 33 蛋包飯

材料

●黏土・・・樹脂黏土
●顏料・・・水彩顏料
　　　　　ChineseWhite（白色）
　　　　　YellowOrche（土黃色）
　　　　　SapGreen（綠色）
　　　　　PermanentYellowLight（黃色）
　　　　　VermilionHue（朱紅色）
　　・・・Tamiya Color
　　　　　ClearRed
●其他・・・石膏・UV膠
　　　　　高密度黏土・白膠
　　　　　Blue Mix・食器

飯

將黏土混入白色、朱紅色、土黃色揉
捏，再填入針筒，作出飯粒。
（參照P.39）

荷蘭芹

將黏土混入白色＆綠色的顏料，待其乾燥。
磨碎之後，再以白膠黏在一起。

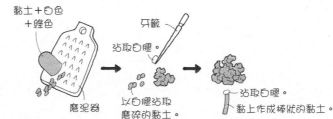

豌豆

將黏土＆顏料混合，揉成小圓球。

黏土＋白色＋綠色

1mm

醬汁

將UV膠、石膏、ClearRed的顏料混合使用。

蛋

以高密度黏土製作歐姆蛋形的原始形狀，再以Blue Mix取模。擀平黏土，
作出薄蛋皮。將薄蛋皮鋪上模型、包住飯，再劃出切口，填入豌豆＆飯粒。

完成！

以白膠將蛋包飯＆荷蘭芹貼在盤子上。
淋上醬汁＆以UV照射器定型。

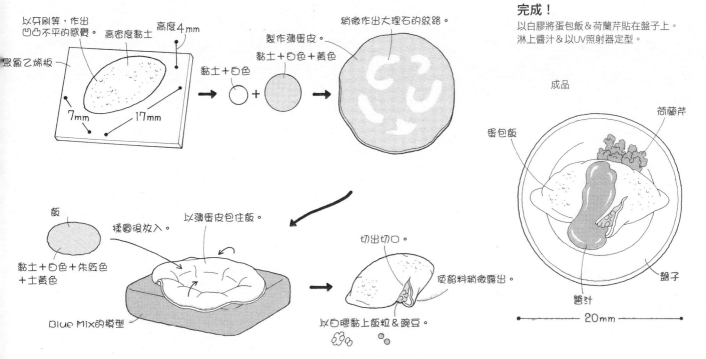

材料

- ●黏土・・・樹脂黏土
- ●顏料・・・水彩顏料
 - ChineseWhite（白色）
 - YellowOrche（土黃色）
 - BurntUmber（深咖啡色）
 - PermanentYellowLight（黃色）
 - CrimsonLake（紫紅色）
 - VermilionHue（朱紅色）
- ・・・Tamiya Color
 - ClearYellow
 - ClearOrange
 - ClearGreen
- ●其他・・・石膏・UV膠・食器

洋蔥

將黏土＆顏料混合，揉成細長狀之後，擀成薄片。

黏土＋白色
揉成細長橢圓狀。
細工棒
擀成薄片。
3mm

咖哩醬

將UV膠、石膏、ClearOrange、ClearGreen、ClearYellow
混和使用，再放入咖哩的配料後稍微混合。

白飯

以黏土＆白色顏料混合作出。參照P.39以針筒製作
飯粒，底部用的白飯則另取一些黏土備用。

黏土＋
白色
底部用的白飯
飯粒

胡蘿蔔

將黏土＆顏料混合，作成棒狀。
乾燥之後，隨意裁切。

將黏土＋白色＋朱紅色
＋黃色作成棒狀。
2至3mm
隨意裁切。

肉

運用2種顏色的黏土製作。將黏土夾在紙
間，以尺按壓，擀成薄片（參照P.58）。
待其乾燥之後再裁切。

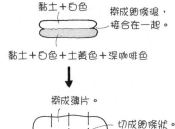

黏土＋白色
擀成細條後，
接合在一起。
黏土＋白色＋土黃色＋深咖啡色
擀成薄片。
切成細條狀。
8mm

福神漬（醃醬菜）

將黏土＆顏料混合擀成薄片，乾燥之後裁切。

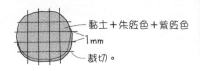

黏土＋朱紅色＋紫紅色
1mm
裁切。

馬鈴薯

將黏土＆顏料混合揉圓，作出馬鈴薯的形狀。
乾燥之後，分成8等分。

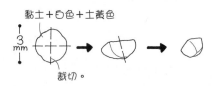

黏土＋白色＋土黃色
3mm
裁切。

完成！

將底部用的白飯放在盤子上，在表面黏上飯粒＆
貼上福神漬。再盛上咖哩醬，以UV照射器定型。

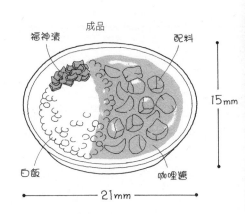

成品
福神漬
配料
15mm
白飯
咖哩醬
21mm

材料

- ●黏土・・・樹脂黏土
- ●顏料・・・水彩顏料
 - ChineseWhite（白色）
 - YellowOrche（土黃色）
 - SapGreen（綠色）
 - PermanentYellowLight（黃色）
 - VermilionHue（朱紅色）
- ・・・壓克力顏料（Ceramcoat）
 - AntiqueWhite（白色）
- ●其他・・・石膏・UV膠・白膠・食器

醬汁

將UV膠、石膏與白色壓克力顏料混合使用。

胡蘿蔔 作法同咖哩。

馬鈴薯 作法同咖哩。

洋蔥 作法同咖哩。

花椰菜 作法同P.28。

完成！

將黏土放入食器中，再貼上配料、淋上醬汁，
以UV照射器定型。

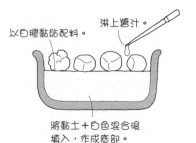

淋上醬汁。
以白膠黏貼配料。
將黏土＋白色混合後
填入，作成底部。

雞肉 將黏土＆顏料混合揉圓。

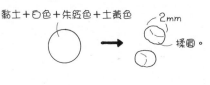

黏土＋白色＋朱紅色＋土黃色
2mm
揉圓。

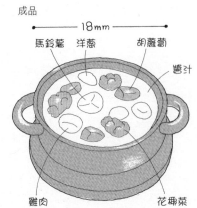

成品
18mm
馬鈴薯　洋蔥　胡蘿蔔
醬汁
雞肉　花椰菜

P.11 35 焗烤通心粉

材料
- ●黏土・・・樹脂黏土
- ●顏料・・・水彩顏料
 - ChineseWhite（白色）
 - YellowOrche（土黃色）
 - BurntSienna（咖啡色）
 - BurntUmber（深咖啡色）
 - VermilionHue（朱紅色）
- ●其他・・・綠苔・白膠・食器

通心粉 將黏土&白色顏料混合後填入針筒，擠出使用。
再將其裁切之後，在兩端鑽出孔洞。

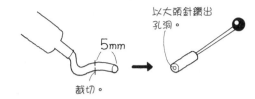

以大頭針鑽出孔洞。

5mm
裁切。

雞肉 作法同P.72的咖哩。

洋蔥 作法同P.72的咖哩。

蝦子 參照P.67的海鮮比薩。

醬汁 混合黏土、白色、土黃色的顏料&水，作出黏稠狀的黏土。

荷蘭芹 將綠苔切成細末。

成品

完成！ 將黏土填入盤子。貼上配料後，淋上醬汁。
乾燥之後，再塗上烘烤過的顏色&撒上荷蘭芹。

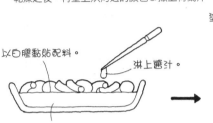

以白膠黏貼配料。
淋上醬汁。
黏土＋白色混合後填入，作成底部。

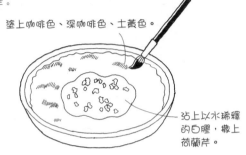

塗上咖啡色、深咖啡色、土黃色。
沾上以水稀釋的白膠，撒上荷蘭芹。

—18mm—

13mm

P.10 34 漢堡排

材料
- ●黏土・・・樹脂黏土
- ●顏料・・・水彩顏料
 - ChineseWhite（白色）
 - IvoryBlack（黑色）
 - YellowOrche（土黃色）
 - BurntSienna（咖啡色）
 - BurntUmber（深咖啡色）
 - LeafGreen（黃綠色）
 - PermanentYellowLight（黃色）
 - ・・・Tamiya Color
 - ClearOrange
 - ClearGreen
- ●其他・・・凝膠劑（Gel Medium）
 - 石膏・UV膠
 - 高密度黏土
 - Blue Mix・食器

漢堡排 將黏土混入顏料作出形狀，待其乾燥之後再上色。

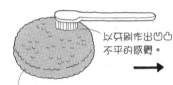

以牙刷作出凹凸不平的感覺。

黏土＋白色＋土黃色＋深咖啡色

—10mm—

7mm

以咖啡色、深咖啡色、黑色塗上烘烤過的顏色。

洋芋
以高密度製作原始形狀，再以Blue Mix取模。
將黏土填入模型進行複製，完成之後再上色。

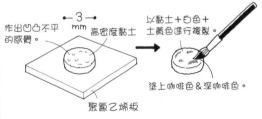

作出凹凸不平的感覺。
—3—mm
高密度黏土
以黏土＋白色＋土黃色進行複製。
塗上咖啡色＆深咖啡色。
聚氯乙烯板

醬汁
將UV膠、石膏與ClearOrange、ClearGreen的顏料混合使用。

完成！
以白膠將漢堡排、洋芋、花椰菜、玉米貼在盤子上。再淋上醬汁，以UV照射器定型。

成品

花椰菜
作法同P.28。

玉米 將黏土&顏料混合，作成棒狀。
在前端黏上種子的部分，待其乾燥之後再裁切。

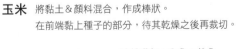

將凝膠劑＋白色＋黃色黏上前端，待其乾燥。

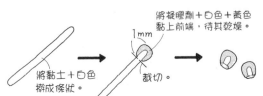

1mm
將黏土＋白色搓成條狀。
裁切。

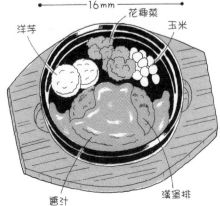

—16mm—
花椰菜
洋芋
玉米
醬汁
漢堡排

P.5 12 鰻魚飯

材料
- ●黏土・・・樹脂黏土
- ●顏料・・・水彩顏料
 - ChineseWhite（白色）
 - IvoryBlack（黑色）
 - YellowOrche（土黃色）
 - BurntSienna（咖啡色）
 - BurntUmber（深咖啡色）
- ・・・Tamiya Color
 - ClearOrange
 - ClearGreen
- ●其他・・・UV膠
 - 高密度黏土・食器
 - Blue Mix

醬料 將UV膠與ClearOrange、ClearGreen的顏料混合使用。

白飯 以黏土&白色顏料混合作出。參照P.39以針筒製作飯粒，底部用的白飯則另取一些黏土備用。

鰻魚 以高密度黏土製作原始形狀，再以Blue Mix取模。接著將黏土填入模型中，進行複製，完成之後再上色&黏上烘烤色的黏土。

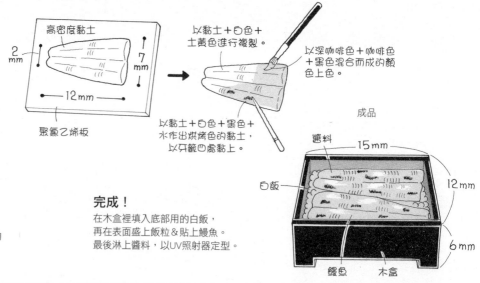

以黏土+白色+土黃色進行複製。

以深咖啡色+咖啡色+黑色混合而成的顏色上色。

以黏土+白色+黑色+水作出烘烤色的黏土，以牙籤四處黏上。

高密度黏土

聚氯乙烯板

成品

醬料 白飯 鰻魚 木盒

15mm 12mm 6mm

完成！
在木盒裡填入底部用的白飯，再在表面盛上飯粒&貼上鰻魚。最後淋上醬料，以UV照射器定型。

P.48 海鮮散壽司

材料
- ●黏土・・・樹脂黏土
- ●顏料・・・水彩顏料
 - ChineseWhite（白色）
 - IvoryBlack（黑色）
 - YellowOrche（土黃色）
 - CobaltBlueHue（藍色）
 - BurntSienna（咖啡色）
 - BurntUmber（深咖啡色）
 - LeafGreen（黃綠色）
 - SapGreen（綠色）
 - PermanentYellowLight（黃色）
 - CrimsonLake（紫紅色）
 - VermilionHue（朱紅色）
- ・・・Tamiya Color／ClearOrange
- ●其他・・・UV膠・高密度黏土
 - Blue Mix・食器
 - 玻璃珠（0.5mm）・白膠
 - 陶灰泥（Ceramic Stucco）

白飯 作法同P.39。
雞蛋 作法同P.76。
鮭魚卵 作法同P.40。
章魚 作法同P.41。
鮪魚 作法同P.42。

海膽 將陶灰泥&顏料混合後揉圓。

陶灰泥+土黃色+黃色

3mm　2mm

趁著半乾之際，以筆刀劃出紋路。

芥末 將黏土&顏料混合，待其乾燥。磨碎之後，再揉在一起。

黏土+白色+土黃色+黃綠色

磨泥器

2mm

混入白膠。

薑 將黏土&顏料混合擀平，以鑷子聚集在一起。

黏土+白色+朱紅色+紫紅色

3mm 擀成薄片之後，聚集在一起。

鯛魚 將黏土擀成條狀，以混入顏料的白膠貼合中，重疊6層，裁切之後上色。

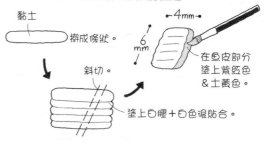

黏土

擀成條狀。

斜切

4mm 6mm

在魚皮部分塗上紫紅色&土黃色。

塗上白膠+白色後貼合。

完成！ 將白飯放入食器（參照P.62）中，貼上配料。

成品

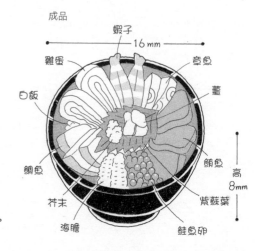

蝦子 16mm 章魚 薑 鮪魚 高 8mm 紫蘇葉 鮭魚卵 海膽 芥末 鯛魚 白飯 雞蛋

紫蘇葉 將黏土夾在紙間，以尺按壓。待其乾燥之後再裁切。

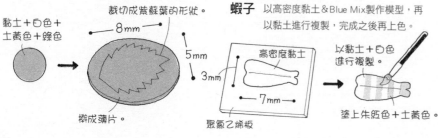

黏土+白色+土黃色+綠色

擀成薄片

裁切成紫蘇葉的形狀。

8mm 5mm

蝦子 以高密度黏土&Blue Mix製作模型，再以黏土進行複製，完成之後再上色。

高密度黏土

3mm 7mm

聚氯乙烯板

以黏土+白色進行複製。

塗上朱紅色+土黃色。

74

材料

- ●黏土・・・樹脂黏土
- ●顏料・・・水彩顏料
 - ChineseWhite（白色）
 - IvoryBlack（黑色）
 - YellowOrche（土黃色）
 - CobaltBlueHue（藍色）
 - PrussianBlue（藏青色）
 - BurntUmber（深咖啡色）
 - LeafGreen（黃綠色）
 - SapGreen（綠色）
 - CrimsonLake（紫紅色）
 - VermilionHue（朱紅色）
 - ・・・Tamiya Color
 - ClearOrange
 - ClearGreen
- ●其他・・・UV膠・食器・紙
 - 便當盒隔紙

天婦羅

參照P.36作出天婦羅。

炸蝦
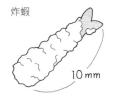
10 mm

茄子

5mm

蓮藕

7mm

香菇

5mm

紫蘇葉

8mm

將紙貼在食器上，再貼合放上天婦羅。

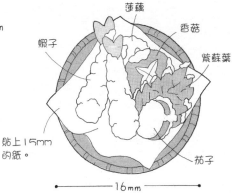

蓮藕
香菇
蝦子
紫蘇葉
貼上15mm
的紙。
茄子
16mm

天婦羅醬汁・蕎麥麵醬汁

將UV膠與ClearOrange、ClearGreen的顏料混合
使用。

醬汁

蕎麥麵
將黏土混入顏料，擀成薄片。乾燥之後，切成細條狀。
再沾水使其軟化，盛上容器。

黏土＋白色＋深咖啡色＋紫紅色＋藍色

切成細條。

20mm

擀成薄片。

撒上海苔。

海苔
參照P.32作出海苔＆
切成細絲。

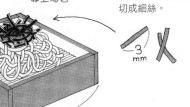
3 mm

15mm

蔥 作法同P.35。

芥末 作法同P.74。

蘿蔔泥 黏土乾燥之後，以磨泥器磨出＆
與UV膠混在一起。

辛香料盤 沾取白膠，貼在盤子上。

完成！
將各個物件以白膠貼在餐盤上。

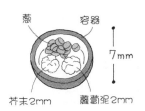
蔥
容器
7mm
芥末2mm
蘿蔔泥2mm

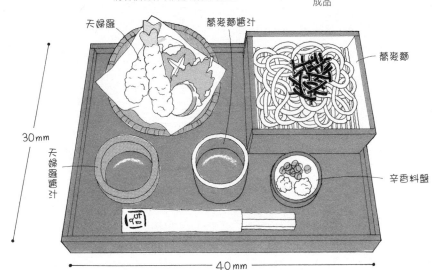
成品
天婦羅
蕎麥麵醬汁
蕎麥麵
30mm
天婦羅醬汁
辛香料盤
40mm

P.5 13 鰈魚煮定食

材料
- ●黏土・・・樹脂黏土
- ●顏料・・・水彩顏料
 - ChineseWhite（白色）
 - YellowOrche（土黃色）
 - IvoryBlack（黑色）
 - BurntUmber（深咖啡色）
 - LeafGreen（黃綠色）
 - SapGreen（綠色）
 - PermanentYellowLight（黃色）
 - CrimsonLake（紫紅色）
 - VermilionHue（朱紅色）
 - ・・・Tamiya Color／ClearOrange
 - ClearGreen
 - ・・・Mr Color／Tan
- ●其他・・・石膏・UV膠・白膠
 - 高密度黏土・Blue Mix・食器

鰈魚
以高密度黏土製作原始形狀，再以Blue Mix取模。
接著將黏土填入模型中，進行複製。
完成之後再上色，黏上烘烤色的黏土＆
將鰈魚以白膠貼在盤子上。
最後鋪上生薑、淋上醬料，以UV照射器定型。

醬料
將UV膠與ClearOrange、ClearGreen的顏料混合使用。

生薑
將黏土揉成細長狀後裁切。

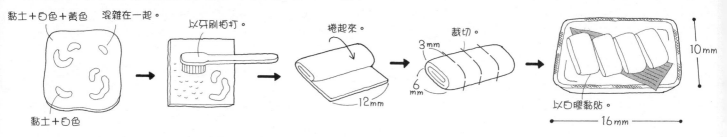

將黏土＋白色＋土黃色擀成薄片。
裁切。
0.5mm
4mm
鋪上生薑。
淋上醬料。
12mm
17mm

高密度黏土
12mm
20mm
聚氯乙烯板
以黏土＋白色＋土黃色進行複製。
塗上深咖啡色＆黑色。

玉子燒
將黏土＆顏料混合，作出2個種類的黏土，混雜在一起。再裁切成四角形捲起來，
分切成四等分，且在盤子上黏貼小竹（參照P.43）、玉子燒。

黏土＋白色＋黃色　混雜在一起。
以牙刷拍打。
捲起來。
裁切。
3mm
6mm
12mm
黏土＋白色
以白膠黏貼。
10mm
16mm

金平
將黏土＆顏料混合，揉成細長狀後切成細絲，作出胡蘿蔔＆牛蒡。
再沾取白膠鋪在盤子上，作出芝麻（參照P.45）後貼上。

白飯
以黏土＆白色顏料混合作出。參照P.39以針筒作出飯粒，
再另取一些黏土當成底部用的白飯備用。

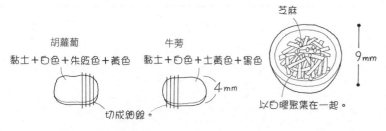

胡蘿蔔
黏土＋白色＋朱紅色＋黃色
切成細絲。
牛蒡
黏土＋白色＋土黃色＋黑色
4mm
芝麻
9mm
以白膠聚集在一起。

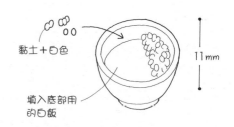

黏土＋白色
填入底部用的白飯
11mm

納豆
將黏土＆顏料混合揉圓，作出納豆。
與UV膠混合後，填入食器、鋪上蔥（作法同P.35），
再以UV照射器定型。

漬物
將黏土＆顏料混合揉圓，隨意亂捏，作出梅干。
將黏土斜切＆在側面上色，作出小黃瓜，再貼在食器上。

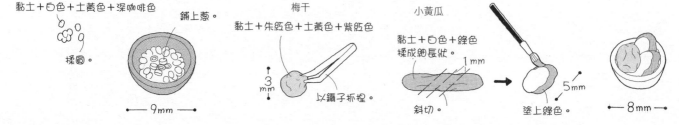

黏土＋白色＋土黃色＋深咖啡色
揉圓。
鋪上蔥。
9mm

梅干
黏土＋朱紅色＋土黃色＋紫紅色
3mm
以鑷子抓捏。

小黃瓜
黏土＋白色＋綠色
揉成細長狀
1mm
斜切。
塗上綠色。
5mm
8mm

味噌湯 在味噌碗裡貼上配料。注入湯汁後，放入UV照射器定型。　　　　　**完成！** 將食器貼在托盤上。　　　　　成品

豆腐
將黏土&顏料混合，切成骰子狀。

黏土＋白色

2mm

湯汁
將UV膠、石膏與
MrColor Tan的顏料混合使用。

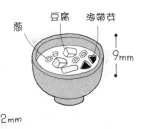

蔥　豆腐　海帶芽

9mm

海帶芽
將黏土夾在紙間，
以尺壓平後裁切。

黏土＋綠色＋黑色

2mm

擀成薄片後裁切。

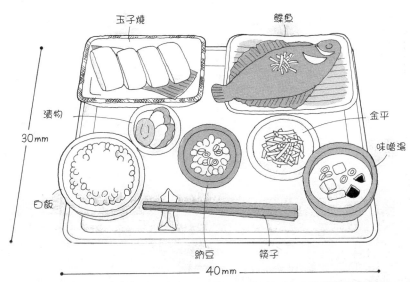

玉子燒　　鰈魚

漬物

30mm

白飯

金平

味噌湯

納豆　筷子

40mm

P.13 43 冷麵

材料
- ●黏土・・・樹脂黏土
- ●顏料・・・水彩顏料
 - ChineseWhite（白色）
 - IvoryBlack（黑色）
 - YellowOrche（土黃色）
 - BurntUmber（深咖啡色）
 - SapGreen（綠色）
 - PermanentYellowLight（黃色）
 - CrimsonLake（紫紅色）
 - VermilionHue（朱紅色）
- ・・・Tamiya Color
 - ClearOrange
 - ClearGreen
- ●其他・・・UV膠
 - 高密度黏土
 - Blue Mix
 - 白膠・食器

蘋果
將黏土&顏料混合，作出蘋果的形狀。
上色之後，先切片再對半切。

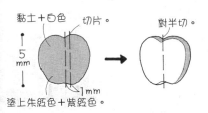

黏土＋白色　　切片。　　　對半切。

5mm

1mm

塗上朱紅色＋紫紅色。

麵條
將黏土混入顏料揉捏，填入針筒後
擠出。待其乾燥之後，切成20mm
長（參照P.22）。再沾水使其軟
化，盛入食器中。

小黃瓜
作法同P.76的漬物。

肉
將黏土混入白色、土黃色、朱紅
色，擀成薄片。再撕成小塊，以
筆刀劃出紋路

4mm

水煮蛋
將黏土&顏料混合，作出雞蛋的形狀。
對半切，填入蛋黃。

黏土＋白色　　挖空。　　填入黏土＋白色＋黃色。

5mm

4mm

對半切。

櫻桃
以黏土作出果實&莖後，黏合。

塗上白膠＋深咖啡色。

將黏土＋白色＋綠色
擀成細長條狀。

將黏土＋白色＋朱紅色＋
紫紅色揉圓。

1.5mm

塗上朱紅色＋紫紅色。

泡菜
以高密度黏土製作原始形狀，再以Blue Mix取模。
接著將黏土填入模型中，進行複製，完成之後再上色。
待顏料乾燥之後，作成粉狀&當成辣椒粉貼上。

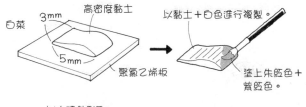

白菜　　3mm　　高密度黏土　　　以黏土＋白色進行複製。

5mm

聚氯乙烯板

塗上朱紅色＋
紫紅色。

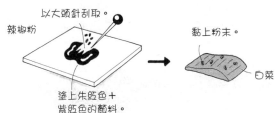

以大頭針刮取。

辣椒粉

黏上粉末。

塗上朱紅色＋
紫紅色的顏料。

白菜

完成！
將麵條放入食器&貼上配料，
再注入湯汁，以UV照射器定型。

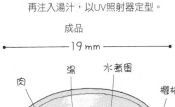

成品

19mm

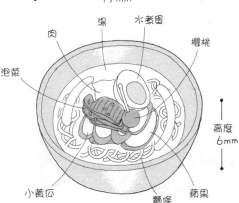

肉　　　湯　　水煮蛋

櫻桃

泡菜

小黃瓜

麵條　蘋果

高度
6mm

湯 將UV膠與ClearOrange、ClearGreen混合使用。

P.49 豬排丼

材料
● 黏土・・・樹脂黏土
● 顏料・・・水彩顏料
　　　ChineseWhite（白色）
　　　YellowOrche（土黃色）
　　　BurntSienna（咖啡色）
　　　BurntUmber（深咖啡色）
　　　LeafGreen（黃綠色）
　　　SapGreen（綠色）
　　　VermilionHue（朱紅色）
　　・・・Tamiya Color
　　　White
　　　ClearYellow
● 其他・・・石膏・UV膠
　　　小蘇打・食器

白飯
將黏土混入白色作出。參照P.39以針筒作出飯粒，再另取一些黏土當成底部用的白飯備用。

豬排
將黏土&顏料混合，作出豬排的形狀。再以白膠沾裹麵包粉（參照P.25）後上色。

蛋汁
以UV膠、石膏、ClearYellow作出蛋黃，以UV膠、石膏、Tamiya Color White作出蛋白。

完成！
將底部用的白飯填入食器，表面鋪上飯粒。再貼上豬排、淋上蛋汁、撒上蔥，以UV照射器定型。

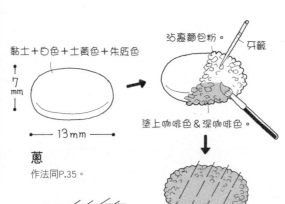

黏土＋白色＋土黃色＋朱紅色
7mm
13mm
沾裹麵包粉。
牙籤
塗上咖啡色&深咖啡色。

蔥
作法同P.35。
斜切。
斜切。

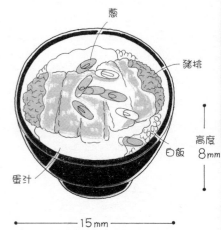

蔥
豬排
高度 8mm
白飯
蛋汁
15mm

P.13 42 豆皮烏龍麵

材料
● 黏土・・・樹脂黏土
● 顏料・・・水彩顏料
　　　ChineseWhite（白色）
　　　YellowOrche（土黃色）
　　　LeafGreen（黃綠色）
　　　SapGreen（綠色）
　　　CrimsonLake（紫紅色）
　　　VermilionHue（朱紅色）
　　・・・Tamiya Color
　　　ClearOrange
　　　ClearGreen
● 其他・・・UV膠・高密度黏土
　　　Blue Mix・食器

烏龍麵
將黏土&顏料混合，填入針筒後擠出。乾燥之後，裁切成20mm長（參照P.22）。再沾水使其軟化，盛入食器裡。

魚板
作出2個顏色的黏土。白色的黏土作成圓柱狀，紅色的黏土擀平，捲住白色的黏土。切片之後，再對半切。

黏土＋白色
20mm

蔥
作法同P.35。

豆皮
以高密度黏土製作原始形狀，再以Blue Mix取模。接著將黏土填入模型中，進行複製，完成之後再上色。

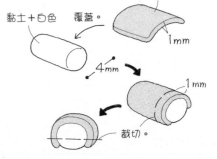

黏土＋白色＋紫紅色＋朱紅色
黏土＋白色
覆蓋。
1mm
4mm
1mm
裁切。

完成！
將配料貼在麵條上。注入湯汁，以UV照射器定型。

湯汁
將UV膠與ClearOrange、ClearGreen的顏料混合使用。

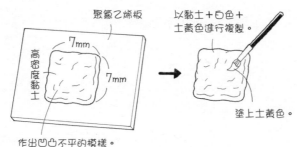

聚氯乙烯板
高密度黏土
7mm
7mm
作出凹凸不平的模樣。
以黏土＋白色＋土黃色進行複製。
塗上土黃色。

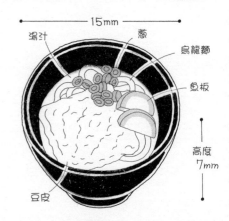

15mm
湯汁
蔥
烏龍麵
魚板
高度 7mm
豆皮

P.13 41 月見烏龍麵

材料
- ●黏土・・・樹脂黏土
- ●顏料・・・水彩顏料
 - ChineseWhite（白色）
 - LeafGreen（黃綠色）
 - SapGreen（綠色）
 - PermanentYellowLight（黃色）
 - CrimsonLake（紫紅色）
 - VermilionHue（朱紅色）
 - ・・・Tamiya Color
 - ClearOrange
 - ClearGreen
 - White
- ●其他・・・UV膠・食器

烏龍麵 作法同P.78。

魚板 作法同P.78。

蔥 作法同P.35。

湯汁
將UV膠與ClearOrange、ClearGreen的顏料混合使用。

雞蛋的蛋白 UV膠

雞蛋的蛋黃
將黏土&顏料混合揉圓。

黏土＋白色＋黃色＋朱紅色

3mm

完成！
將配料貼在麵條上、注入湯汁，以UV照射器定型。
鋪上雞蛋的蛋白，再放上蛋黃。
將UV膠&Tamiya Color 的白色顏料混合再鋪上，
讓蛋白固定&以UV照射器定型。

成品

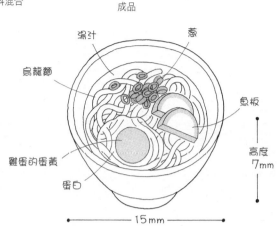

湯汁　蔥
烏龍麵
魚板
雞蛋的蛋黃
蛋白
高度 7mm
15mm

P.13 40 豚骨拉麵

材料
- ●黏土・・・樹脂黏土
- ●顏料・・・水彩顏料
 - ChineseWhite（白色）
 - IvoryBlack（黑色）
 - YellowOrche（土黃色）
 - BurntSienna（咖啡色）
 - BurntUmber（深咖啡色）
 - LeafGreen（黃綠色）
 - SapGreen（綠色）
 - CrimsonLake（紫紅色）
 - VermilionHue（朱紅色）
 - ・・・Mr Color
 - Tan
- ●其他・・・UV膠・食器

麵條
將黏土混入白色&土黃色的顏料，填入針筒後擠出。乾燥之後，切成20mm長（參照P.22）。再沾水使其軟化，盛入食器裡。

蔥
作法同P.35。

叉燒肉
作法同P.33。

紅薑
將黏土夾在紙間，以尺按壓後切成細絲。

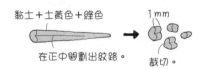

黏土＋白色＋朱紅色＋紫紅色

擀成薄片。　裁切。

0.5mm
3mm

芥菜的葉子
將黏土&顏料混合擀平，以鑷子捏出皺褶之後裁切。

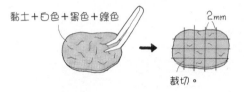

黏土＋白色＋黑色＋綠色

裁切。

2mm

芥菜的莖
將黏土&顏料混合，揉成細長狀條後裁切。

黏土＋土黃色＋綠色

在正中間劃出紋路。

裁切。

1mm

完成！
將配料貼在麵條上，再注入湯汁，以UV照射器定型。

成品

18mm

湯汁
將UV膠混入少量的MrColor的Tan顏料使用。

木耳
將黏土&顏料混合後擀平，
再作出凹凸不平的模樣，切成細絲。

黏土＋白色＋黑色＋深咖啡色

細工棒

裁切。

擀成薄片。

0.5mm
3mm

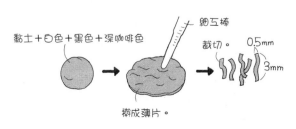
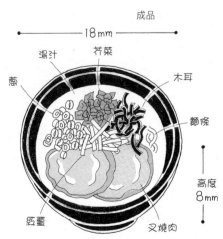

湯汁　芥菜
蔥　　木耳
麵條
紅薑　叉燒肉
高度 8mm

P.13 44 擔擔麵

材料

- ●黏土・・・樹脂黏土
- ●顏料・・・水彩顏料
 - ChineseWhite（白色）
 - YellowOrche（土黃色）
 - BurntSienna（咖啡色）
 - BurntUmber（深咖啡色）
 - LeafGreen（黃綠色）
 - SapGreen（綠色）
 - ・・・Tamiya Color
 - ClearRed
 - ClearOrange
 - ・・・Mr Color
 - Tan
- ●其他・・・石膏・UV膠
 - 高密度黏土
 - Blue Mix・食器

湯汁

將UV膠、石膏、MrColor Tan、ClearOrange、ClearRed的顏料混合使用。

辣油

將UV膠＆ClearOrange混合使用。

麵條

將黏土＆顏料混合，填入針筒後擠出。
待其乾燥之後，切成20mm長（參照P.22）。
再沾水使其軟化，盛入食器裡。

黏土＋白色＋土黃色

青江菜

以高密度黏土製作原始形狀，再以Blue Mix取模。
接著將黏土填入模型中，進行複製，完成之後再上色。

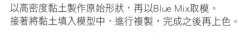

13mm
5mm
3mm
高密度黏土
聚氯乙烯板

以黏土＋白色＋
黃綠色進行複製。

以土黃色＋綠色
＋黃綠色上色。

白髮蔥

直接將黏土擀平，待其乾燥之後切成細絲。

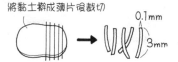

將黏土擀成薄片後裁切

0.1mm
3mm

肉臊

將黏土＆顏料混合。揉成棒狀之後，趁著半乾之際，切半＆捏取。

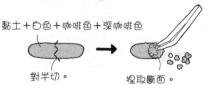

黏土＋白色＋咖啡色＋深咖啡色

對半切。　　捏取斷面。

完成！

將配料貼在麵條上，注入湯汁，以UV照射器定型。
再於四處撒上辣油，再次定型。

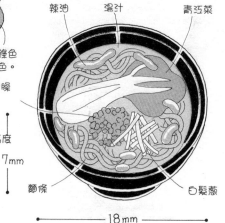

辣油　　湯汁　　青江菜
肉臊
高度
7mm
麵條
白髮蔥
18mm

P.13 39 味噌拉麵

材料

- ●黏土・・・樹脂黏土
- ●顏料・・・水彩顏料
 - ChineseWhite（白色）
 - IvoryBlack（黑色）
 - YellowOrche（土黃色）
 - LeafGreen（黃綠色）
 - SapGreen（綠色）
 - PermanentYellowLight（黃色）
 - ・・・Mr Color
 - Tan
- ●其他・・・UV膠・白膠・食器
 - 凝膠劑（Gel Medium）

豆芽菜

只以黏土作出豆芽菜的形狀。
使前端彎曲，待其乾燥後在
前端上色。

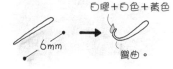

6mm
白曜＋白色＋黃色
彎曲

麵條 作法同P.22。

海帶芽 作法同P.77。

蔥 作法同P.35。

玉米 作法同P.73。

筍干 作法同P.32。

水煮蛋 作法同P.34。

湯汁

將UV膠＆MrColor Tan的顏料混合使用。

完成！

將配料貼在麵條上、注入湯汁，
再以UV照射器定型。

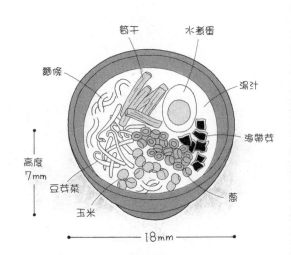

筍干　　水煮蛋
麵條
湯汁
海帶芽
高度
7mm
豆芽菜
蔥
玉米
18mm

P.23 麥克雞塊

材料
- ●黏土・・・樹脂黏土
- ●顏料・・・水彩顏料
 - ChineseWhite（白色）
 - YellowOrche（土黃色）
 - BurntSienna（咖啡色）
 - BurntUmber（深咖啡色）
- ●其他・・・北美大陸砂・紙
 - 厚度0.5mm的聚氯乙烯板

麥克雞塊
將黏土＆顏料混合揉圓。
將黏土、白色、水、北美大陸砂
混合作成麵衣，沾裹在雞塊上。

完成！
放入盒子，以白膠貼合。再以聚
氯乙烯板和塑膠板（參照P.60）
作出醬料的盒子。

原寸紙型

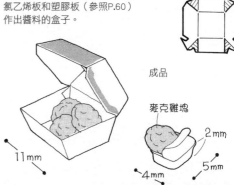

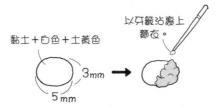

黏土＋白色＋土黃色

以牙籤沾裹上麵衣

3mm
5mm

成品

11mm

麥克雞塊

2mm
4mm
5mm

P.22 薯條

材料
- ●黏土・・・樹脂黏土
- ●顏料・・・水彩顏料
 - ChineseWhite（白色）
 - YellowOrche（土黃色）
- ●其他・・・白膠・紙

薯條 將黏土混入顏料，作出球形的馬鈴薯形狀。
切片之後，切成細條狀，再以鑷子捏出形狀。

完成！
放入盒子，以白膠貼合。

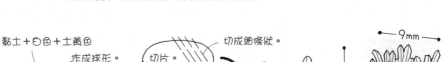

黏土＋白色＋土黃色
作成球形。

切片。

切片。

切成細條狀。

7~8mm

黏貼處

作出凹凸不平
的模樣。

10mm

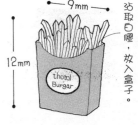

9mm

12mm

沾取白膠，放入盒子。

thotol Burgar

P.24 可樂

材料
- ●黏土・・・樹脂黏土
- ●顏料・・・水彩顏料
 - BurntUmber（深咖啡色）
 - ・・・Tamiya Color
 - ClearGreen
 - ClearOrange
- ●其他・・・紙・粗3mm的塑膠管
 - 厚度0.3mm的聚氯乙烯板

杯子
將紙捲在筆上後貼合，再貼上底部的紙，作出杯子。

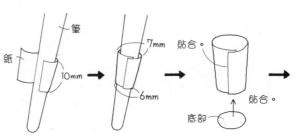

筆
紙
10mm

7mm
6mm

貼合。

貼合。

底部

可樂
將黏土填入杯子，將UV膠與
ClearOrange、ClearGreen混合之後，
注入表面。

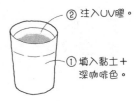

② 注入UV膠。

① 填入黏土＋
深咖啡色。

蓋子
作出杯子的模型。將聚氯乙烯板加熱，壓在模
型上，作出蓋子（參照P.60塑膠板的作法），
再插入吸管。

吸管
加熱塑膠管，拉長後裁切。

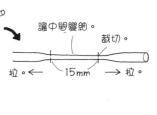

塑膠管

以火烘烤

讓中間變細。

裁切。

拉。←　15mm　→拉。

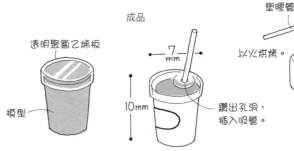

透明聚氯乙烯板

模型

成品

7mm

10mm

鑽出孔洞，
插入吸管。

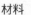

P.16 55 奶油泡芙

材料

- ●黏土・・・樹脂黏土
 Whip黏土
- ●顏料・・・水彩顏料
 ChineseWhite（白色）
 YellowOrche（土黃色）
 BurntSienna（咖啡色）
 BurntUmber（深咖啡色）
- ●其他・・・石膏・高密度黏土
 紙・Blue Mix
 便當用的鋁杯（底部平坦的部分）

以高密度黏土製作原始形狀，再以Blue Mix取模。接著將黏土填入模型中，
進行複製，完成之後再上色、橫切、挖空，再填入奶油。最後，作出盒子後放入。

高密度黏土

7mm

5mm

聚氯乙烯板

以黏土＋白色＋
土黃色進行複製。

塗上土黃色＋咖啡色
＋深咖啡色。

裁切。

以筆刀挖空。

Whip黏土

作出蓋子。

※ 盒子的紙型在P.84。

完成！ 放入盒子，貼合。

鋁杯 將鋁杯鋪在牛奶盒上，以細工棒壓出線條＆劃出紋路。

鋁杯

5mm

10mm

細工棒

翻面。

撒上石膏。

5mm

放入3個。

5mm

28mm

8mm

P.16 54 裝飾蛋糕。

材料

- ●黏土・・・樹脂黏土・Whip黏土
- ●顏料・・・水彩顏料
 ChineseWhite（白色）
 YellowOrche（土黃色）
 LeafGreen（黃綠色）
 SapGreen（綠色）
 CrimsonLake（紫紅色）
 VermilionHue（朱紅色）
- ●其他・・・高密度黏土
 Blue Mix・聚氯乙烯板
 苯乙烯板（厚度5mm）
 紙・玻璃紙・UV膠

海綿蛋糕

將苯乙烯板切成圓形，在周圍塗上Whip黏土。

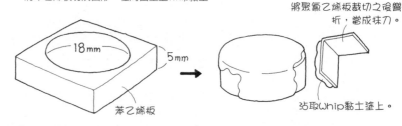

18mm

5mm

苯乙烯板

將聚氯乙烯板裁切之後彎
折，當成抹刀。

沾取Whip黏土塗上。

草莓 作法同P.51。

薄荷葉 作法同P.49。

完成！ 在海綿蛋糕體的側面貼上草莓，
在周圍擠上鮮奶油、貼上草莓＆薄荷葉。
再塗上薄薄的UV膠，以棉花棒塗擦。

貼上玻璃紙。

組合盒子。

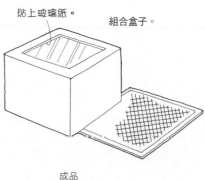

原寸紙型

切口

挖空。

黏貼處

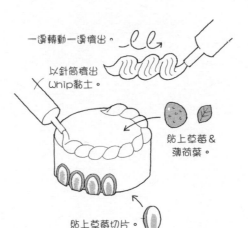

一邊轉動一邊擠出。

以針筒擠出
Whip黏土。

貼上草莓＆
薄荷葉。

貼上草莓切片。

成品

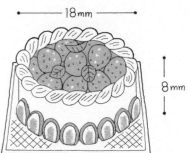

18mm

8mm

材料

- 黏土・・・樹脂黏土
- 顏料・・・水彩顏料
 - ChineseWhite（白色）
 - IvoryBlack（黑色）
 - YellowOrche（土黃色）
 - BurntSienna（咖啡色）
 - BurntUmber（深咖啡色）
 - LeafGreen（黃綠色）
 - PermanentYellowLight（黃色）
 - CrimsonLake（紫紅色）
 - VermilionHue（朱紅色）
- 其他・・・高密度黏土
 - Blue Mix・聚氯乙烯板
 - 紙・底片

58 蛋糕捲

將黏土&顏料混合，作出圓柱體。靜置2至3日使其乾燥之後裁切，
再挖通斷面填上奶油&以大頭針在周圍作出粗糙的感覺。

以黏土＋白色＋土黃色作出圓柱體。

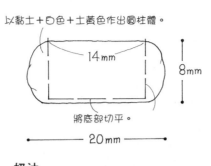

將底部切平。

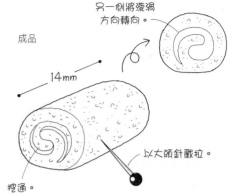

另一側將漩渦方向轉向。

成品

以大頭針戳拉。

挖通。

奶油

以黏土＋白色＋水混合而成黏稠狀。

59 水果捲

作法同蛋糕捲。

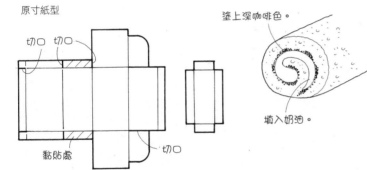

塗上深咖啡色。

填入奶油。

完成！

在周圍塗上奶油&填入水果。

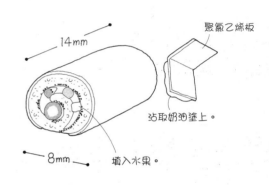

聚氯乙烯板

沾取奶油塗上。

填入水果。

原寸紙型

切口 切口

黏貼處

切口

草莓

作法同P.51，
切成圓切片。

黏土＋白色

以朱紅色塗抹四周。

奇異果

作法同P.53，
切成8等分。

桃子・梨子

將黏土&顏料混合，擀成薄片，切成2至3mm的小方塊。

擀成薄片復裁切。

桃子……黏土＋朱紅色＋黃色

梨子……黏土＋土黃色

60 ちょび捲

作法同基本款，以黏土捲上外側，再捲上底片。

填入奶油。

將黏土＋白色＋咖啡色
混合，擀成薄片復捲上。

成品

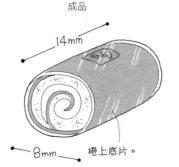

捲上底片。

1片

切成4mm寬，以相同作法完成斷面。

成品

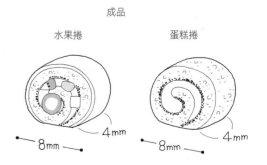

水果捲　　蛋糕捲

P.17 56 餅乾

材料
- ●黏土・・・樹脂黏土・石塑黏土
- ●顏料・・・水彩顏料
 - ChineseWhite（白色）
 - IvoryBlack（黑色）
 - YellowOrche（土黃色）
 - BurntSienna（咖啡色）
 - BurntUmber（深咖啡色）
- ●噴漆・・・Mr Color Spray／White
 - ・・・Tamiya Spray／MetalGold
- ●其他・・・高密度黏土・Blue Mix
 - 厚度0.5mm的白色聚氯乙烯板
 - 圓柱狀的木棒
 - 底劑（Mr WhiteSurfacer 1000）

基本型餅乾

以高密度黏土製作原始形狀，再以Blue Mix取模。接著將黏土填入模型中，
進行複製。中心的奶油，則是放上調色完成的白膠。

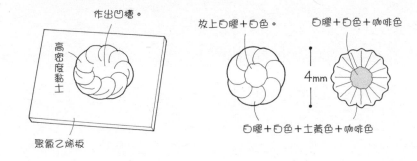

作出凹槽。
高密度黏土
聚氯乙烯板
放上白膠＋白色。
白膠＋白色＋咖啡色
4mm
白膠＋白色＋土黃色＋咖啡色

擠出型餅乾

先以高密度黏土作出1個擠出型餅乾，再進行複製9個。
製作模型＆以黏土進行複製，並在中心處填入奶油。

擠出型餅乾

以高密度黏土製作原始形狀，再以Blue Mix取模。
完成之後再以黏土進行複製。

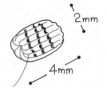

2mm
4mm
塗上白膠＋白色＋黑色＋深咖啡色。

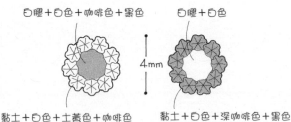

排列9個複製餅乾。
高密度黏土
1mm
聚氯乙烯板
白膠＋白色＋咖啡色＋黑色
白膠＋白色
4mm
黏土＋白色＋土黃色＋咖啡色
黏土＋白色＋深咖啡色＋黑色

餅乾盒
以聚氯乙烯板作出塑膠板，製作盒蓋＆盒體。
在內側塗上底劑之後，在內側＆外側以噴漆上色。

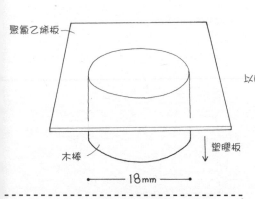

聚氯乙烯板
木棒
塑膠板
18mm

盒蓋
2mm
以白色噴漆上色。
以金屬金色噴漆上色。
盒體
5mm
18mm

盒子隔層
以石塑黏土作出形狀，削出孔洞。

石塑黏土
以雕刻刀挖出可以放入餅乾尺寸的孔洞。
4mm
塗上咖啡色、深咖啡色、黑色。
16mm

P.16 55 奶油泡芙的盒子

原寸紙型

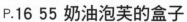
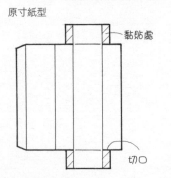

黏貼處
切口

完成！ 將盒子隔層放入盒體，再放入餅乾。

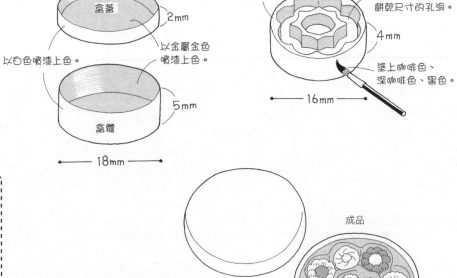

成品
18mm

P.15 47 熱鬆餅

材料
- ●黏土・・・樹脂黏土
- ●顏料・・・水彩顏料
 - ChineseWhite（白色）
 - IvoryBlack（黑色）
 - YellowOrche（土黃色）
 - BurntSienna（咖啡色）
 - BurntUmber（深咖啡色）
 - ・・・Tamiya Color
 - ClearYellow
- ●其他・・・高密度黏土
 - Blue Mix
 - UV膠・食器

楓糖漿
將UV膠＆ClearYellow混和使用。

鬆餅
以高密度黏土製作原始形狀，再以Blue Mix取模。接著將黏土填入模型中，進行複製，完成之後再上色。

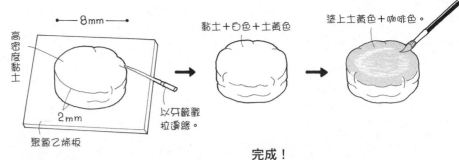

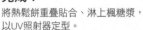

奶油
將黏土＆顏料混合後裁切，
再將奶油貼上熱鬆餅。

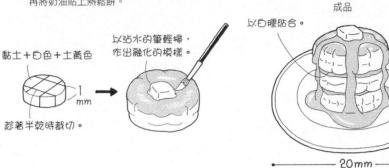

完成！
將熱鬆餅重疊貼合、淋上楓糖漿，
以UV照射器定型。

成品

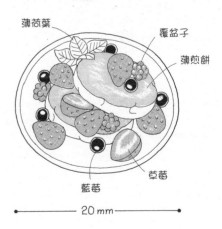

P.15 46 薄煎餅

材料
- ●黏土・・・樹脂黏土
- ●顏料・・・水彩顏料
 - ChineseWhite（白色）
 - IvoryBlack（黑色）
 - YellowOrche（土黃色）
 - BurntSienna（咖啡色）
 - BurntUmber（深咖啡色）
 - LeafGreen（黃綠色）
 - SapGreen（綠色）
 - PermanentYellowLight（黃色）
 - CrimsonLake（紫紅色）
 - CobaltBlueHue（藍色）
 - VermilionHue（朱紅色）
- ●其他・・・高密度黏土
 - Blue Mix・食器

薄煎餅　作法同熱鬆餅。

草莓　作法同P.51。

藍莓　作法同P.53。

覆盆子　作法同P.52。

薄荷葉　作法同P.49。

完成！
將所有物件均衡地盛盤＆以白膠貼合。

成品

P.15 49 咖啡

材料
- ●顏料・・・Tamiya Color
 - ClearOrange
 - ClearGreen
- ●其他・・・UV膠
 - 咖啡杯＆咖啡碟

咖啡
將UV膠與ClearOrange、
ClearGreen混合使用。
放入咖啡杯，以UV照射器定型。

成品

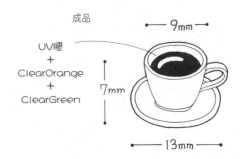

P.35 炸甜甜圈

材料

- ●黏土・・・樹脂黏土
- ●顔料・・・水彩顔料
 - ChineseWhite（白色）
 - IvoryBlack（黑色）
 - YellowOrche（土黃色）
 - BurntSienna（咖啡色）
 - BurntUmber（深咖啡色）
 - SapGreen（綠色）
 - CrimsonLake（紫紅色）
 - VermilionHue（朱紅色）
- ●其他・・・UV膠・高密度黏土
 - Blue Mix・鋁粉
 - 塑型土（MODELING PASTE）
 - 白膠・流行串珠S

基本款甜甜圈的作法

將高密度黏土擀成棒狀，圍成圓形作出原始形狀，以牙籤、筆刀劃出紋路。
接著以Blue Mix取模，再將黏土填入模型中，
上面稍微放多一點黏土使其膨脹進行複製，完成之後再上色。
撒上糖粉時，則將手指沾上少許白膠，抹在甜甜圈上之後再撒上石膏。

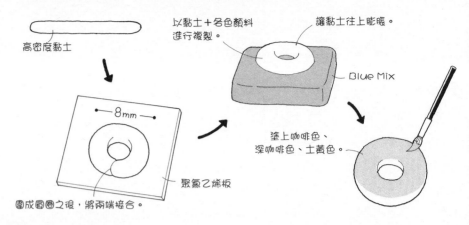

高密度黏土

8mm

聚氯乙烯板

圍成圓圈之後，將兩端接合。

以黏土＋各色顔料進行複製。

讓黏土往上膨脹。

Blue Mix

塗上咖啡色、深咖啡色、土黃色。

配料　糖衣　UV膠＋鋁粉
糖粉　石膏　　可可醬　黏土＋各色顔料

可可醬

將基本款的甜甜圈淋上可可醬。

沾上以白膠＋白色＋深咖啡色＋黑色作成的可可醬。

劃出格子狀的紋路。

以黏土＋白色＋咖啡色＋黑色進行複製。

8mm

草莓

在基本款的甜甜圈淋上可可醬，再放上草莓粒。

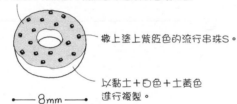

以白膠＋白色＋朱紅色＋紫紅色作出可可醬後淋上。

撒上塗上紫紅色的流行串珠S。

以黏土＋白色＋土黃色進行複製。

8mm

原味・可可

作法同基本款甜甜圈。

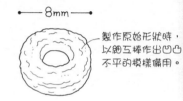

8mm

製作原始形狀時，以細互棒作出凹凸不平的模樣備用。

原味…黏土＋白色＋土黃色
可可…黏土＋白色＋咖啡色＋黑色

法蘭奇奶油

參考基本款的甜甜圈，不使上面膨脹，作出平整的模樣。
作出2片，再夾入奶油貼合。最後撒上石膏，乾燥之後淋上可可醬。

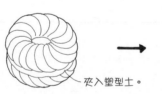 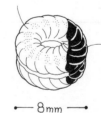

以黏土＋白色＋土黃色進行複製。

製作原始形狀的時候，以筆刀劃出紋路。

8mm

作出2個。

夾入塑型土。

撒上石膏。

塗上可可醬。
白膠＋白色＋深咖啡色＋黑色

8mm

蜜糖

將基本款的甜甜圈沾裹上糖衣。

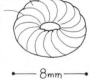

沾裹上以UV膠＋鋁粉作成的糖衣。

劃出格子狀的紋路。

塗上咖啡色＆土黃色。

以黏土＋白色＋土黃色進行複製。

8mm

糖霜・蘋果派・天使巧貝

作法同基本款的甜甜圈，撒上石膏。

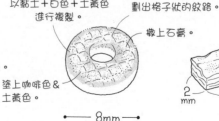 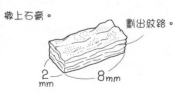

以黏土＋白色＋土黃色進行複製。

劃出格子狀的紋路。

撒上石膏。

塗上咖啡色＆土黃色。

8mm

劃出紋路。

2mm　8mm

劃出格子狀的紋路。

黏上塑型土。

6mm

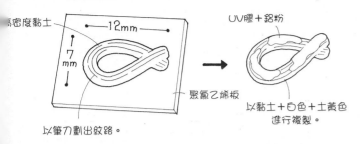

吉拿 作法同基本款的甜甜圈。
沾裹上糖衣。

高密度黏土
12mm
7mm
以筆刀劃出紋路。
聚氯乙烯板
UV膠＋鋁粉
以黏土＋白色＋土黃色
進行複製。

波堤甜甜圈
作法同基本款的甜甜圈。抹茶甜甜圈淋上抹茶可可醬，
原味＆可可甜甜圈則淋上糖衣配料。

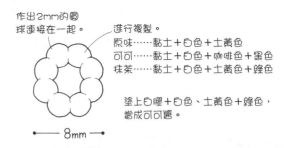

作出2mm的圓
球連接在一起。
進行複製。
原味……黏土＋白色＋土黃色
可可……黏土＋白色＋咖啡色＋黑色
抹茶……黏土＋白色＋土黃色＋綠色
塗上白膠＋白色、土黃色＋綠色，
當成可可醬。
8mm

P.3 6 烤甜甜圈

材料
- 黏土・・・樹脂黏土
- 顏料・・・水彩顏料
 - ChineseWhite（白色）
 - IvoryBlack（黑色）
 - YellowOrche（土黃色）
 - BurntSienna（咖啡色）
 - BurntUmber（深咖啡色）
 - SapGreen（綠色）
 - CrimsonLake（紫紅色）
 - VermilionHue（朱紅色）
- 其他・・・高密度黏土、Blue Mix

原味／黏土＋白色＋土黃色
可可／黏土＋白色＋深咖啡色＋黑色
抹茶／黏土＋白色＋土黃色＋綠色
草莓／黏土＋白色＋土黃色＋朱紅色＋紫紅色
可可碎片／黏土＋白色＋土黃色
　　　　待深咖啡色顏料乾燥之後再放入，當成
　　　　可可碎片。

甜甜圈
作法同基本款的甜甜圈，在表面作出粗糙的模樣。

5mm
高密度黏土
聚氯乙烯板
以大頭針戳成
凹凸不平的模樣

烤甜甜圈的盒子
原寸紙型

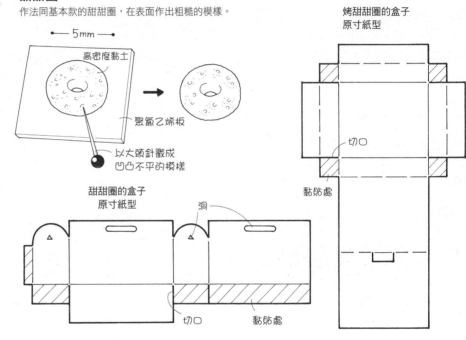

切口
黏貼處

甜甜圈的盒子
原寸紙型

洞
切口
黏貼處

P.15 48 柳橙汁

材料
- 黏土・・・樹脂黏土・透明黏土
- 顏料・・・水彩顏料
 - ChineseWhite（白色）
 - PermanentYellowLight（黃色）
 - VermilionHue（朱紅色）
 - ・・・Tamiya Color
 - ClearOrange
- 其他・・・石膏・UV膠
 - 描圖紙
 - 厚度0.5mm的透明聚氯乙烯板

柳橙 將透明黏土切成果肉狀後，夾入描圖紙當作薄膜，再作出果皮貼上。

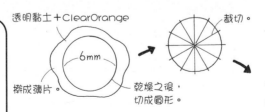

透明黏土＋ClearOrange
6mm
擀成薄片
乾燥之後，
切成圓形。
裁切。
貼上描圖紙
切除多餘的部分
將黏土＋白色擀平貼上。
塗上朱紅色＆
黃色
3mm

果汁
以塑膠板作出杯子。（參照P.61）
注入果汁，以UV照射器定型。
夾上柳橙。

UV膠＋石膏＋
ClearOrange

成品
8mm

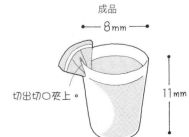

切出切口夾上
11mm

P.15 50 抹茶聖代

聖代的材料

- ●黏土・・・樹脂黏土・Whip黏土
- ●顏料・・・水彩顏料
 - ChineseWhite（白色）
 - YellowOrche（土黃色）
 - BurntUmber（深咖啡色）
 - LeafGreen（黃綠色）
 - SapGreen（綠色）
 - PermanentYellowLight（黃色）
 - CrimsonLake（紫紅色）
 - VermilionHue（朱紅色）
 - ・・・Tamiya Color／ClearGreen
- ●其他・・・UV膠
 - 塑型土（MODELING PASTE）

聖代杯的材料

石塑黏土・UV膠・Blue Mix
透明聚氯乙烯板（厚度0.5mm）・亮光漆（Clear）

聖代杯

上部＆下部分別以石塑黏土製作原始形狀。上部以聚氯乙烯板進行複製，
下部則以Blue Mix作出模型。將UV膠注入模型，以UV照射器定型。
在上部＆下部接合處的縫隙沾取UV膠固定，再噴上亮光漆，作出光澤感。

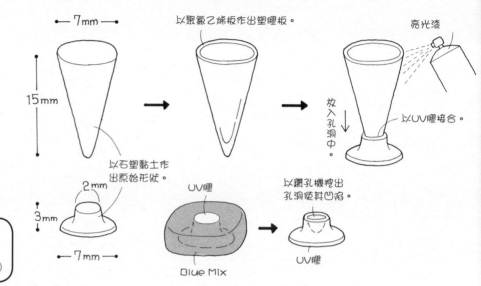

湯圓

將黏土＆顏料混合揉圓。

紅豆

將黏土＆顏料混合揉圓。

栗子

將黏土＆顏料混合，作成栗子的形狀。

抹茶果凍

將黏土＆顏料混合，擀平後裁切。

抹茶海綿蛋糕

將黏土＆顏料混合，擀平後裁切，再作出粗糙感。

抹茶冰淇淋

將黏土＆顏料混合，以針筒擠出。

盛盤

從杯子的下端依序放入。隨處以牙籤戳拉，作出大理石的形狀。
以UV照射器定型之後，再次放上配料。

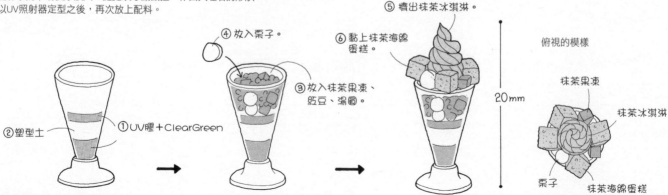

88

聖代的材料

- ●黏土・・・樹脂黏土・Whip黏土
- ●顏料・・・水彩顏料
 - ChineseWhite（白色）
 - IvoryBlack（黑色）
 - YellowOrche（土黃色）
 - BurntSienna（咖啡色）
 - BurntUmber（深咖啡色）
- ・・・Tamiya Color
 - ClearOrange
 - ClearGreen
- ●其他・・・UV膠
 - 塑型土（MODELING PASTE）

※聖代杯的材料＆作法同P.88。

咖啡果凍
將黏土&顏料混合，擀平後裁切。

黏土＋深咖啡色＋黑色

2mm

切成骰子狀。

7至8個

巧克力海綿蛋糕
將黏土&顏料混合，擀平後裁切，再作出粗糙感。

黏土＋白色＋深咖啡色＋黑色

3mm

切成骰子狀。

以大頭針戳拉。

4個

巧克力棒
將黏土&顏料混合作成棒狀後上色。

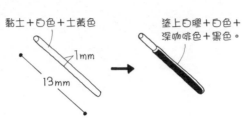

黏土＋白色＋土黃色

1mm

13mm

塗上白曜＋白色＋深咖啡色＋黑色

堅果
將黏土&顏料混合後切片。

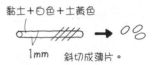

黏土＋白色＋土黃色

1mm　斜切成薄片。

巧克力冰淇淋
將黏土&顏料混合，以針筒擠出。

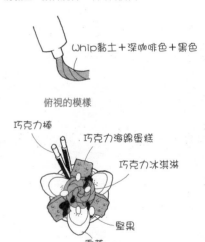

Whip黏土＋深咖啡色＋黑色

俯視的模樣

巧克力棒
巧克力海綿蛋糕
巧克力冰淇淋
堅果
香蕉

香蕉　作法同P.49。

盛盤
從杯子的下部依序放入。隨處以牙籤戳拉，作出大理石的形狀。再以UV照射器定型之後，再次放上配料。

③ 將咖啡果凍&醬汁混合後放入。

② 塑型土（MODELING ASTE）

① 醬汁
UV膠＋ClearOrange＋ClearGreen

成品

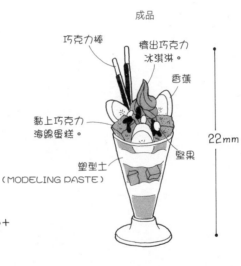

巧克力棒
擠出巧克力冰淇淋。
香蕉
黏上巧克力海綿蛋糕。
堅果
塑型土（MODELING PASTE）

22mm

P.15 52 草莓聖代

材料

- ●黏土・・・樹脂黏土・Whip黏土
- ●顏料・・水彩顏料
 - 白色、YellowOrche（土黃色）
 - LeafGreen（黃綠色）
 - SapGreen（綠色）
 - CrimsonLake（紫紅色）
 - VermilionHue（朱紅色）
- ・・・Tamiya Color ／ ClearRed
- ●其他・・・UV膠
 - 模型用的咖啡色粉末（Scenery Powder）
 - 塑型土（MODELING PASTE）

※聖代杯的材料&作法同P.88。

草莓　作法同P.51。
薄荷葉　作法同P.49。

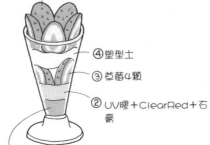

⑤ 草莓5顆

④ 塑型土

③ 草莓4顆

② UV膠＋ClearRed＋石膏

① UV膠＋ClearRed＋咖啡色的粉末

盛盤　參照抹茶聖代，從下部依序盛盤。
貼上草莓，擠出Whip黏土。
貼上薄荷葉。

成品

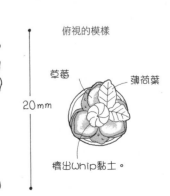

20mm

俯視的模樣

草莓
薄荷葉
擠出Whip黏土。

P.17 57 馬芬

材料

- 黏土・・・樹脂黏土
- 顏料・・・水彩顏料
 ChineseWhite（白色）
 IvoryBlack（黑色）
 YellowOrche（土黃色）
 BurntSienna（咖啡色）
 BurntUmber（深咖啡色）
 ・・・Tamiya Color ／ ClearRed
- 其他・・・高密度黏土
 Blue Mix
 鐵絲（＃28）
 塑膠棒（直徑5mm）・食器

馬芬麵糰 以削鉛筆器削塑膠棒，再黏上鐵絲，作出原始形狀。
以Blue Mix取模後，將黏土填入模型，作出往上膨脹的模樣，最後再上色。

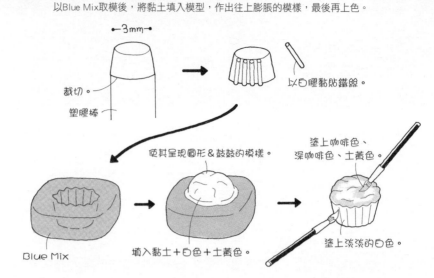

完成！ 貼上食器。

可可碎片

將黏土＆顏料混合後裁切。

黏土＋白色＋
深咖啡色＋黑色

搟平之後，隨意切成細丁。

蔓越莓

等待顏料乾燥之後作出。

趁著ClearRed
半乾的時候製作。

以牙籤作出
固體。

將可可碎片＆蔓越莓混進馬芬麵糰作出。

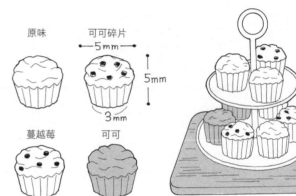

P.17 61 瑪德蓮

材料

- 黏土・・・樹脂黏土
- 顏料・・・水彩顏料
 ChineseWhite（白色）
 YellowOrche（土黃色）
 BurntSienna（咖啡色）
 BurntUmber（深咖啡色）
- 其他・・・高密度黏土
 Blue Mix、板子

以高密度黏土製作原始形狀，再以Blue Mix取模。
接著將黏土填入模型中，進行複製，完成之後再上色。

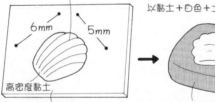
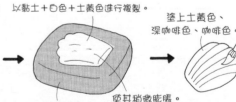

P.19 70 雞翅

材料

- 黏土・・・樹脂黏土
- 顏料・・・水彩顏料
 ChineseWhite（白色）・IvoryBlack（黑色）
 BurntSienna（咖啡色）・BurntUmber（深咖啡色）
 ・・・Tamiya Color
 ClearOrange・ClearGreen
- 其他・・・UV膠・高密度黏土
 Blue Mix・食器

以高密度黏土製作原始形狀，再以Blue Mix取模。接著將黏土＆顏料混合後，進行複製＆上色。最後塗
上以UV膠、ClearOrange、ClearGreen混合作出的醬汁，再沾裹芝麻（參照P.45），以UV照射器定型。

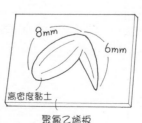
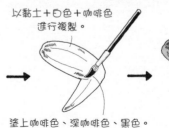
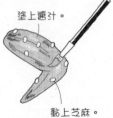

P.18 66 廣島燒

材料
- ●黏土・・・樹脂黏土
- ●顏料・・・水彩顏料
 ChineseWhite（白色）
 YellowOrche（土黃色）
 BurntUmber（深咖啡色）
 LeafGreen（黃綠色）
 SapGreen（綠色）
 PermanentYellowLight（黃色）
 CrimsonLake（紫紅色）
 VermilionHue（朱紅色）
 ・・・Tamiya Color
 ClearOrange・ClearGreen
- ●其他・・・UV膠・木材・白膠・食器
 模型用的綠色粉末（Scenery Powder）

豬肉

將黏土&顏料混合，作出2種顏色後擀平。

黏土＋白色 → 擀平。

黏土＋白色＋土黃色

麵糰 將黏土＋白色＋土黃色擀平。
醬汁 UV膠＋ClearOrange＋ClearGreen
紅薑 作法同P.70。
麵條 作法同P.22。
高麗菜 作法同P.27。
柴魚片 作法同P.92。
海苔 模型用的綠色粉末。

雞蛋

將黏土&顏料混合，作出2種顏色之後，擀成色彩斑雜的狀態。

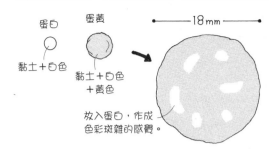

蛋白 / 蛋黃 / 18mm

黏土＋白色 / 黏土＋白色 / 黏土＋白色＋黃色

放入蛋白，作成色彩斑雜的感覺。

完成！

將柴魚片＆高麗菜以白膠黏貼在麵糰上。
貼上以水稍微軟化的麵條＆肉，鋪蓋雞蛋貼上。裁切之後放到食器上，放上醬汁、海苔、紅薑，以UV照射器定型。

完成！

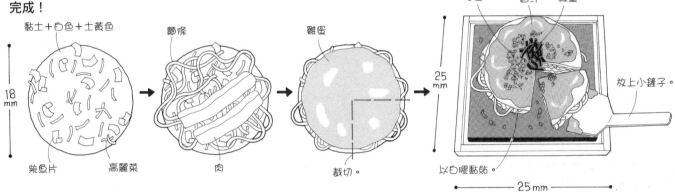

黏土＋白色＋土黃色 / 麵條 / 雞蛋

18mm / 柴魚片 / 高麗菜 / 肉 / 裁切。

25mm / 海苔 / 醬汁 / 紅薑 / 成品 / 放上小鏟子。/ 以白膠黏貼。/ 25mm

完成！ 貼在板子上。

成品

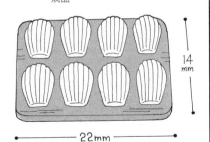

14mm / 22mm

完成！ 貼在食器上。

成品

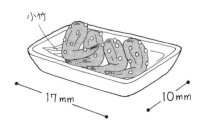

小竹 / 17mm / 10mm

P.19 71 人形燒

材料
- ●黏土・・・樹脂黏土
- ●顏料・・・水彩顏料
 ChineseWhite（白色）
 BurntSienna（咖啡色）
- ●其他・・・高密度黏土
 Blue Mix・板子・紙

以高密度黏土製作原始形狀，
再以Blue Mix取模。
接著將黏土&顏料混合後，進行複製。
再將同樣的物件2片貼成1個作出。

原寸紙型

黏貼處 / 切口

成品

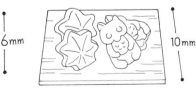

3mm / 6mm

完成！ 貼上板子＆盒子。

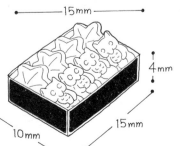

10mm / 15mm / 4mm / 10mm / 15mm

高密度黏土

4mm / 4mm / 聚氯乙烯板

以黏土＋白色＋咖啡色進行複製2片。

將2片黏貼組合。

91

P.18 62 炒苦瓜

材料
- ●黏土・・・樹脂黏土
- ●顏料・・・水彩顏料
 - ChineseWhite（白色）
 - YellowOrche（土黃色）
 - LeafGreen（黃綠色）
 - SapGreen（綠色）
 - PermanentYellowLight（黃色）
 - VermilionHue（朱紅色）
- ●其他・・・塑膠棒（直徑3mm）
 - 木製食器

苦瓜
將黏土混入顏料，放上塑膠棒。接著作出疙瘩狀後，移除塑膠棒，進行裁切。

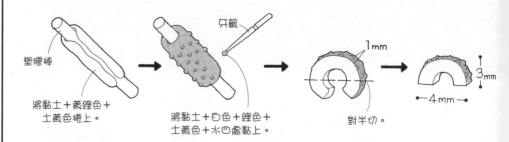

塑膠棒

將黏土＋黃綠色＋土黃色捲上。

牙籤

將黏土＋白色＋綠色＋土黃色＋水四處黏上。

1mm

對半切。

3mm
←4mm→

雞蛋
以黏土＋白色＋水作出蛋白，以黏土＋白色＋黃色＋水混合作出蛋黃，再分別各取一些混在一起。

豆腐
將黏土&顏料混合後裁切。

2mm 2mm
2mm

黏土＋白色

火腿（Spam）
將黏土&顏料混合，擀成厚度1mm後裁切。

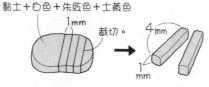

黏土＋白色＋朱紅色＋土黃色

1mm

裁切。

4mm
1mm

柴魚片 削木材。

削成薄片。

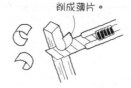

完成！
苦瓜、火腿（spam）、雞蛋貼在盤子上，撒上柴魚片貼

成品

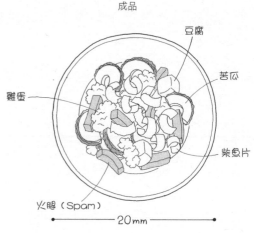

豆腐
苦瓜
雞蛋
柴魚片
火腿（Spam）
←——20mm——→

P.18 64 蜂蜜蛋糕

材料
- ●黏土・・・樹脂黏土
- ●顏料・・・水彩顏料
 - ChineseWhite（白色）
 - IvoryBlack（黑色）
 - YellowOrche（土黃色）
 - BurntUmber（深咖啡色）
- ●其他・・・描圖紙・食器

將黏土&顏料混合作出2種顏色。貼出3層&靜置2至3日乾燥之後，切出四個角，再在底部貼上描圖紙。

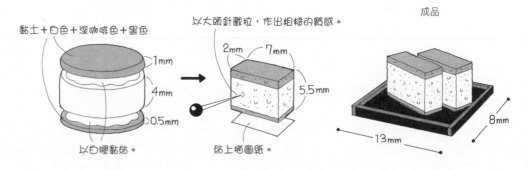

黏土＋白色＋深咖啡色＋黑色

1mm
4mm
0.5mm

以白膠黏貼。

以大頭針戳拉，作出粗糙的質感。

2mm 7mm
5.5mm

貼上描圖紙。

成品

13mm
8mm

P.18 65 明太子

材料
- ●黏土・・・樹脂黏土
- ●顏料・・・水彩顏料
 - CrimsonLake（紫紅色）
 - VermilionHue（朱紅色）
- ●其他・・・白膠・食器

將黏土&顏料混合，作出明太子的形狀。接著上色&將整體沾取白膠後，貼上辣椒粉（參照P.77的泡菜）。

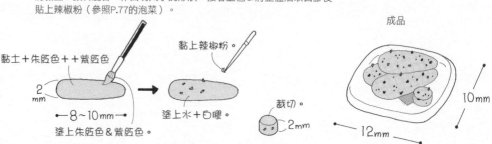

黏土＋朱紅色＋＋紫紅色

2mm
←8～10mm→
塗上朱紅色&紫紅色。

黏上辣椒粉。

塗上水＋白膠。

裁切。

2mm

成品

10mm
←12mm→

材料

- ●黏土・・・樹脂黏土
 石塑黏土（容器用）
- ●顏料・・・水彩顏料
 ChineseWhite（白色）
 IvoryBlack（黑色）
 YellowOrche（土黃色）
 BurntSienna（咖啡色）
 BurntUmber（深咖啡色）
 LeafGreen（黃綠色）
 SapGreen（綠色）
 CrimsonLake（紫紅色）
 VermilionHue（朱紅色）
- ●其他
 ・・・白膠・網子・鐵絲（＃30）
 5mm的方形木材・紙

朴葉
將黏土&顏料混合，擀成薄片，切出葉子的形狀。再劃出葉脈，邊緣作出波浪狀。

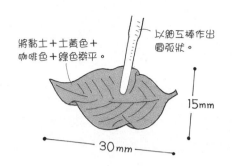

將黏土＋土黃色＋咖啡色＋綠色擀平。

以細互棒作出圓弧狀。

15mm

30mm

蔥 作法同P.35。

鴻喜菇
將黏土&顏料混合，分別作出菌傘與菌柄之後，連接在一起。再替菌傘上色。

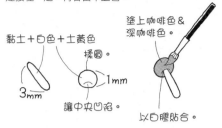

黏土＋白色＋土黃色

揉圓

3mm 1mm

讓中央凹陷。

塗上咖啡色&深咖啡色。

以白膠貼合。

味噌
將黏土&顏料混合，待其乾燥之後磨碎，再與水&白膠混合作出黏糊狀。

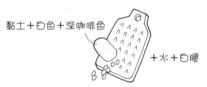

黏土＋白色＋深咖啡色

＋水＋白膠

肉 將黏土&白色混合磨碎的物件當成肉的油脂，壓進將黏土與紅色系顏料混合擀平的物件中，再進行摺疊。

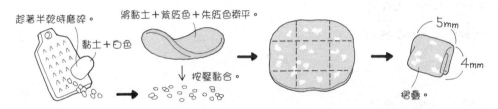

趁著半乾時磨碎。

黏土＋白色

將黏土＋紫紅色＋朱紅色擀平。

↓ 按壓黏合。

5mm

4mm

摺疊。

盆 以石塑黏土作出形狀、削去邊角，再捲上紙貼合&上色。再在底部貼上方形木材且貼上木炭。

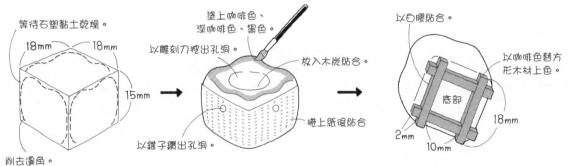

等待石塑黏土乾燥。

18mm 18mm

15mm

削去邊角。

塗上咖啡色、深咖啡色、黑色。

以雕刻刀挖出孔洞。

放入木炭貼合。

捲上紙後貼合

以錐子鑽出孔洞。

以白膠貼合。

以咖啡色替方形木材上色。

底部

2mm 10mm 18mm

網子
將網子貼上鐵絲，塗上烤焦的顏色。

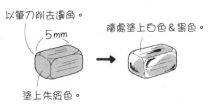

以白膠黏貼鐵絲。

20mm

20mm

以白膠＋黑色作出烤焦的感覺。

木炭
裁切方形木材，依據朱紅色、黑色、白色的順序上色。

以筆刀削去邊角。

5mm

隨處塗上白色&黑色。

塗上朱紅色。

完成！
在朴葉上，鋪上味噌、貼上鴻喜菇&蔥，再貼上肉。

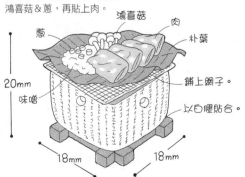

成品

蔥

鴻喜菇

肉

朴葉

鋪上網子。

以白膠貼合。

20mm

味噌

18mm 18mm

P.19 72 宇都宮餃子

以高密度黏土製作原始形狀，再以Blue Mix取模。
接著將餃子皮的黏土填入模型中，中間放入餡料的黏土。
再以餃子皮蓋上，進行上色。最後塗上白膠，待其乾燥。

餃子皮 將黏土＆白色顏料混合使用。
餃子餡料 將黏土、白色、土黃色、綠色顏料混合使用

材料
- ●黏土・・・樹脂黏土
- ●顏料・・・水彩顏料
 - ChineseWhite（白色）
 - IvoryBlack（黑色）
 - YellowOrche（土黃色）
 - BurntSienna（咖啡色）
 - BurntUmber（深咖啡色）
 - SapGreen（綠色）
- ●其他・・・高密度黏土
 - Blue Mix・白膠
 - 食器

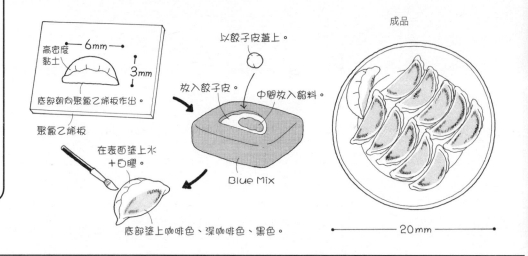

高密度黏土　←6mm→　↕3mm
底部朝向聚氯乙烯板作出。
聚氯乙烯板

以餃子皮蓋上。
放入餃子皮。　中間放入餡料。
Blue Mix

在表面塗上水＋白膠

底部塗上咖啡色、深咖啡色、黑色。

成品
←——20mm——→

P.18 63 芥末蓮藕

蓮藕 以高密度黏土製作原始形狀，再以Blue Mix取模。
接著以黏土＆顏料進行複製，再塗上芥末。

芥末 將黏土、白色、土黃色、黃色顏料混合使用。

材料
- ●黏土・・・樹脂黏土
- ●顏料・・・水彩顏料
 - ChineseWhite（白色）
 - IvoryBlack（黑色）
 - YellowOrche（土黃色）
 - PermanentYellowLight（黃色）
- ●其他・・・高密度黏土
 - Blue Mix・食器

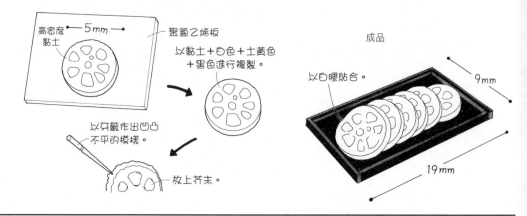

高密度黏土　←5mm→　聚氯乙烯板

以黏土＋白色＋土黃色＋黑色進行複製。

以牙籤作出凹凸不平的模樣。

放上芥末。

成品
以白膠貼合。　9mm
19mm

P.19 76 烏賊飯

材料
- ●黏土・・・樹脂黏土
- ●顏料・・・水彩顏料
 - ChineseWhite（白色）
 - YellowOrche（土黃色）
 - BurntUmber（深咖啡色）
 - PrussianBlue（藏青色）
 - CrimsonLake（紫紅色）
- ●其他・・・食器

烏賊
將黏土混入顏料，作出烏賊的形狀後，切成圓圈狀再挖空。

以黏土＋白色＋土黃色作出形狀。
裁切。　1至1.5mm
以筆刀將一側挖空。

4mm

←——15mm——→
以深咖啡色、紫紅色、藏青色上色。

從側面看到的模樣。

成品
以白膠貼合。　10mm

21mm

飯 將黏土混入顏料，揉成細長條狀後裁切。
再將飯放入烏賊裡。

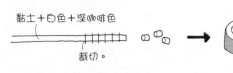

黏土＋白色＋深咖啡色
裁切。

以白膠黏飯。
烏賊

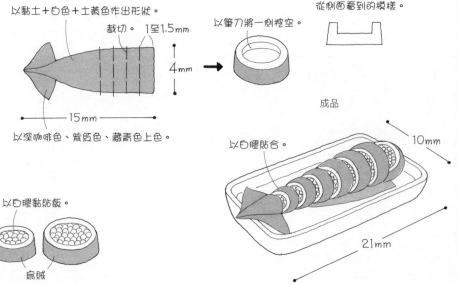

P.18 67 章魚燒

●黏土・・・樹脂黏土
●顏料・・・水彩顏料
　　　ChineseWhite（白色）
　　　YellowOrche（土黃色）
　　　BurntUmber（深咖啡色）
　　　LeafGreen（黃綠色）
　　　SapGreen（綠色）
　　　CrimsonLake（紫紅色）
　　　VermilionHue（朱紅色）
　・・・Tamiya Color
　　　ClearOrange・ClearGreen
●其他・・・UV膠・白膠
　模型用的綠色粉末（Scenery Powder）
　木材・紙

塗上土黃色＆深咖啡色。
以白膠貼合。

醬汁　UV膠＋ClearOrange＋ClearGreen

海苔　模型用的綠色粉末

柴魚片　削木材作出。

紅薑　將黏土＋白色＋朱紅色＋紫紅色擀成薄
　　　片後，切成細丁。

蔥　作法同P.35。

美乃滋　將黏土混入白色、白膠，作出黏糊狀。

竹籤
將木材削成極細狀。
8mm

船形容器
將紙裁出切口貼合＆塗上顏料。
原寸紙型

章魚燒　將黏土、白色、土黃色顏料混合，再混入切成細丁
的蔥＆紅薑後揉圓，作出凹凸不平的模樣。

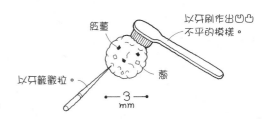
以牙刷作出凹凸
不平的模樣。
紅薑
以牙籤戳拉。
蔥
3mm

完成！
將章魚燒以白膠黏貼在船形容器上。撒上醬汁、海苔、
美乃滋、柴魚片，以白膠貼合，再以UV照射器定型。

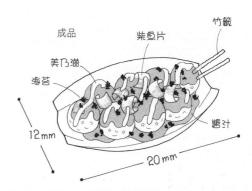
成品
柴魚片
竹籤
美乃滋
海苔
醬汁
12mm
20mm

P.19 75 南部仙貝

材料
●黏土・・・樹脂黏土
●顏料・・・水彩顏料
　　　ChineseWhite（白色）
　　　IvoryBlack（黑色）
　　　YellowOrche（土黃色）
　　　VermilionHue（朱紅色）
●其他・・・高密度黏土
　　　Blue Mix・食器

黑芝麻　擀成細長條狀後進行裁切。
將黏土＋白色＋黑色擀成細長條狀。
裁切。

以高密度黏土製作原始形狀，再以Blue Mix取模。
接著將黑芝麻放入模型，壓入黏土黏合芝麻，進行複製。

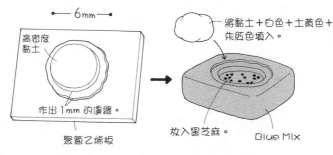
6mm
高密度
黏土
作出1mm的邊緣。
聚氯乙烯板
將黏土＋白色＋土黃色＋
朱紅色填入。
放入黑芝麻。
Blue Mix

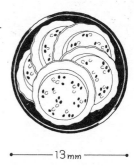
成品
13mm

P.19 74 烤蕎麥餡餅

材料
●黏土・・・樹脂黏土
●顏料・・・水彩顏料
　　　ChineseWhite（白色）
　　　IvoryBlack（黑色）
　　　BurntSienna（咖啡色）
　　　BurntUmber（深咖啡色）
　　　SapGreen（綠色）
　　　YellowOrche（土黃色）
●其他・・・白膠・食器

將黏土＆顏料混合揉圓後上色。接著切成一半，將斷面挖空，填入野澤菜。
最後，塗上白膠待其乾燥。

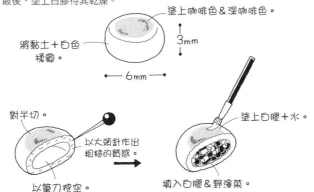
塗上咖啡色＆深咖啡色。
將黏土＋白色
揉圓。
3mm
6mm
對半切。
以大頭針作出
粗糙的質感。
以筆刀挖空。
填入白膠＆野澤菜。
塗上白膠＋水。
成品
以白膠貼合。
13mm

野澤菜　作法同P.79的芥菜。

95

P.18 69 柿葉壽司

材料
- ●黏土・・・樹脂黏土
- ●顏料・・・水彩顏料
 - ChineseWhite（白色）
 - IvoryBlack（黑色）
 - YellowOrche（土黃色）
 - BurntUmber（深咖啡色）
 - SapGreen（綠色）
 - CrimsonLake（紫紅色）
 - VermilionHue（朱紅色）
 - Silver
- ●其他・・・高密度黏土
 - Blue Mix・亮光漆
 - 厚度1mm的木材・白膠

柿葉
以高密度黏土製作原始形狀，再以Blue Mix取模。
接著以黏土進行複製，完成之後再上色。最後，將黏土作成內餡，包捲起來。

盒子 以白膠貼合木材。

原寸紙型
横片 2片
底片 1片
縱片 2片

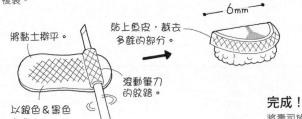

高密度黏土
13mm 15mm
聚氯乙烯板

黏土＋土黃色＋綠色
以細工棒輕擦葉片。

放上四角形的黏土。

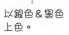

5mm
2mm

白飯 作法同P.39。

醃漬鯖魚
以高密度黏土製作原始形狀，再以Blue Mix取模。接著以黏土＆顏料進行複製。
再在魚皮上劃出紋路、貼上鯖魚，鋪在白飯上貼合。

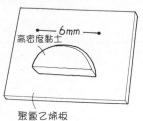

高密度黏土
6mm
聚氯乙烯板

以黏土＋白色＋土黃色進行複製。
塗上黑色、深咖啡色、土黃色。

將黏土擀平。
以銀色＆黑色上色。

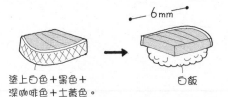

貼上魚皮，裁去多餘的部分。
6mm
撥動筆刀的紋路。

完成！
將壽司放入盒子貼合。

成品
4mm
15mm
19mm

鮭魚
參照P.42的鯖魚，以稍微多一點的朱紅色顏料作出鮭魚。再作出魚皮貼合＆鋪在白飯上貼合。

塗上白色＋黑色＋深咖啡色＋土黃色。
6mm
白飯

P.18 68 愛媛捲蛋糕

材料
- ●黏土・・・樹脂黏土
- ●顏料・・・水彩顏料
 - ChineseWhite（白色）
 - IvoryBlack（黑色）
 - BurntUmber（深咖啡色）
 - PrussianBlue（藏青色）
 - CrimsonLake（紫紅色）
- ●其他・・・板子・木材

捲蛋糕 將黏土作成圓筒狀之後，靜置2至3日待其乾燥，再切成圓片狀，稍微挖空＆填入紅豆餡。

裁去兩端。
7mm
黏土＋白色

3mm 裁切。

成品

以白膠貼合。
板子
7mm
以大頭針戳凹。
3mm
填入紅豆餡。
14mm 10mm
10mm
甜點用竹籤

紅豆餡 黏土、黑色、紫紅色、藏青色、深咖啡色顏料混合作出。

趣‧手藝 **46**

定食‧麵包‧拉麵‧甜點‧擬真度100%！

輕鬆作 1/12 の微型樹脂土美食76道（暢銷版）

作　　者／ちょび子
譯　　者／簡子傑
發 行 人／詹慶和
總 編 輯／蔡麗玲
執行編輯／陳姿伶
編　　輯／蔡毓玲‧劉蕙寧‧黃璟安‧李宛真‧陳昕儀
執行美編／韓欣恬
美術編輯／陳麗娜‧周盈汝
內頁排版／造極
出 版 者／Elegant-Boutique新手作
發 行 者／悅智文化事業有限公司
郵政劃撥帳號／19452608
戶　　名／悅智文化事業有限公司
地　　址／新北市板橋區板新路206號3樓
電　　話／(02)8952-4078
傳　　真／(02)8952-4084
網　　址／www.elegantbooks.com.tw
電子信箱／elegant.books@msa.hinet.net

2018年12月二版一刷　定價 320 元

Lady Boutique Series No.3804
CHOBIKO NO MINIATURE FOOD RECIPE
© 2014 Boutique-sha, Inc.
All rights reserved.
Original Japanese edition published in Japan in 2014 by Boutique-sha, Inc.
Traditional Chinese translation rights arranged with Boutique-sha, Inc.
through Keio Cultural Enterprise Co., Ltd.
Taditional Chinese edition copyright © 2015 by Elegant Books Cultural Enterprise Co., Ltd.

經銷／易可數位行銷股份有限公司
地址／新北市新店區寶橋路235巷6弄3號5樓
電話／(02)8911-0825　傳真／(02)8911-0801

國家圖書館出版品預行編目(CIP)資料

輕鬆作1/12の微型樹脂土美食76道：定食.麵包.拉
麵.甜點.擬真度100%！/ ちょび子著；簡子傑譯.
-- 二版. -- 新北市：新手作出版：悅智文化發行,
2018.12
　面；　公分. -- (趣.手藝；46)
譯自：ちょび子のミニチュアフードレシピ
ISBN 978-986-96655-6-8(平裝)

1.泥工遊玩 2.黏土

999.6　　　　　　　　　　　　　　107017957

staff
編　　輯：井上真実、三城洋子
攝　　影：原田真理（p.1 至 19）
　　　　　藤田律子（p.22 至 64）
書籍設計：長內奈津子（JVCOM）
　　　　　橋本祐子、三部由加里、牧陽子
插　　畫：蓮見昌子

攝影協力
AWABEES
☎ 03-5786-1600
UTUWA
☎ 03-6447-0070

材料‧用具提供
株式會社 PADICO
東京都渋谷区神宮前 1-11-11-607 ☎ 03-6804-5171
http://www.padico.co.jp/

Elegantbooks
以閱讀，
享受幸福生活

雅書堂 EB 新手作
雅書堂文化事業有限公司
22070新北市板橋區板新路206號3樓
facebook 粉絲團:搜尋 雅書堂
部落格 http://elegantbooks2010.pixnet.net/blog
TEL:886-2-8952-4078 · FAX:886-2-8952-4084

趣·手藝 27	趣·手藝 28	趣·手藝 29	趣·手藝 30	趣·手藝 31	趣·手藝 32	趣·手藝 33
紙の創意！一起來作75款簡單又好玩的摺紙甜點×料理	活用度100%！500枚橡皮章日日刻	nap's小可愛手作帖：小玩皮！雜貨控的手縫皮革小物	讓人の夢幻手作！光澤感×超擬真，一眼就愛上の甜點黏土飾品37款（暢銷版）	心意·造型·色彩all in one 一次學會緞帶×紙張の包裝設計24招！	戀上女孩の優雅&浪漫 天然石×珍珠の結編飾品設計69款	Party Time！女孩兒的可愛不織布點心家家酒
BOUTIQUE-SHA◎著	BOUTIQUE-SHA◎著	長崎優子◎著	河出書房新社編輯部◎著	長谷良子◎著	日本ヴォーグ社◎著	BOUTIQUE-SHA◎著
定價280元	定價280元	定價280元	定價300元	定價300元	定價280元	定價280元

趣·手藝 34	趣·手藝 35	趣·手藝 36	趣·手藝 37	趣·手藝 38	趣·手藝 39	趣·手藝 40
動動手指就OK！三秒鐘·愛上62枚可愛の摺紙小物	簡單好縫大成功！一次學會65件超可愛皮小物×實用長夾	超好玩&超益智！趣味摺紙大全集─完整收錄157件超人氣摺紙動物&紙玩具	大日子×小手作！365天都能送の祝福系手作黏土禮物提案FUN送BEST60	100%可愛の塗鴉裝飾！手帳控&卡片迷都想學の手繪文字圖繪750點	不澆水！黏土作の啦！超可愛多肉植物小花園	簡單·好作の不織布換裝娃娃╳80件魅力服裝&配飾
BOUTIQUE-SHA◎著	金澤明美◎著	主婦之友社◎授權	幸福豆手創館（胡瑞娟Regin）	BOUTIQUE-SHA◎授權	蔡青芬◎著	BOUTIQUE-SHA◎授權
定價280元	定價320元	定價380元	師生合著 定價320元	定價280元	定價350元	定價280元

趣·手藝 41	趣·手藝 42	趣·手藝 43	趣·手藝 44	趣·手藝 45	趣·手藝 46	趣·手藝 47
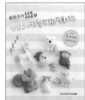						
Q萌玩偶出沒注意！輕鬆作112隻療癒系の可愛不織布動物	【完整教學圖解】摺×疊×剪×刻4步驟完成120款美麗剪紙	9位人氣作家可愛發想大集合 每天都想使用的萬用橡皮章圖案集	動物系人氣手作！DOGS & CATS·可愛の掌心貓狗動物偶	初學者的第一本UV膠&環氧樹脂飾品教科書 從初學到進階！製作超人氣作品の完美小祕訣All in one！	定食·麵包·甜點·帶便·甜度100%！輕鬆作1/12の微型樹脂土美食76款	全齡OK！親子同樂腦力遊戲完全版·趣味翻花繩大全集
BOUTIQUE-SHA◎授權	BOUTIQUE-SHA◎授權	BOUTIQUE-SHA◎授權	須佐沙知子◎著	熊崎堅一◎監修	ちょび子◎著	野口廣◎監修 主婦之友社◎授權
定價280元	定價280元	定價280元	定價300元	定價350元	定價320元	定價399元

趣·手藝 48	趣·手藝 50	趣·手藝 49	趣·手藝 51	趣·手藝 52	趣·手藝 53	趣·手藝 54
牛奶盒作の實用童書盒設計60選	超可愛の糖果系透明樹脂·樹脂土甜點飾品	原來是黏土！MARUGO的彩色多肉植物日記：自然素材·風格雜貨·造型盆器懶人在家也能作的經典多肉植物黏土ZAKKA 27	Rose window美麗&透光：玫瑰窗對稱剪紙	玩黏土·作陶器！可愛北歐風別針77選	New Open·開心玩！開一間超人氣の不織布甜點屋	Paper·Flower·Gift：小清新生活美學·可愛の立體剪紙花飾四季帖
BOUTIQUE-SHA◎授權	CANDY COLOR TICKET◎著	平田朝子◎著	BOUTIQUE-SHA◎授權	堀內さゆり◎著	くまだまり◎著	
定價280元	定價320元	丸子（MARUGO）◎著 定價350元	定價280元	定價280元	定價280元	定價280元

剪開信封
輕鬆作紙雜貨
每日の趣味·剪開信封輕鬆作
紙雜貨你一定會作的N個可愛
版紙藝創作
宇田川一美◎著
定價280元

不織布 動物遊樂園
可愛限定！KIM'S 3D不織布動
物遊樂園（暢銷精選版）
陳春金·KIM◎著
定價320元

開店指南/
不織布の幸福料理日誌
家家酒開店指南：不織布の幸
福料理日誌
BOUTIQUE-SHA◎授權
定價280元

花·葉·果實
の立體刺繡書
花·葉·果實の立體刺繡書
以纏絲勾勒輪廓，繡製出漸層
色彩的立體花朵
アトリエ Fil◎著
定價280元

黏土×環氧樹脂·袖珍食物
微型店舖 230選
黏土×環氧樹脂·袖珍食物&
微型店舖230選
Plus 11間商店街店舖造景教學
大野幸子◎著
定價350元

不織布點心
可愛到不行的不織布點心
（暢銷新裝版）
寺西惠里子◎著
定價280元

木器彩繪練習本
雜貨迷超愛的木器彩繪練習本
20位人氣作家×5大季節主
題，一本學會就上手
BOUTIQUE-SHA◎授權
定價350元

不織布Q手作
超萌狗狗總動員
不織布Q手作：超萌狗狗總動員！
陳春金·KIM◎著
定價350元

熱縮片飾品創作集
晶瑩剔透超美的！繽紛熱縮片
飾品創作集
一本OK！完整學會熱縮片的
著色·造型·應用技巧……
NanaAkua◎著
定價350元

開心玩黏土
MARUGO彩色多肉植物日記2
開心玩黏土！MARUGO彩色多
肉植物日記2
懶人派經典多肉植物&盆組小
花園
丸子（MARUGO）◎著
定價350元

一學就會の
立體浮雕刺繡圖案集
一學就會の立體浮雕刺繡可愛
圖案集
Stumpwork基礎實作：填充物
+懸浮式技巧全圖解公開！
アトリエ Fil◎著
定價320元

陶土胸針
造型小物
家用烤箱OK！一試就會作的陶
土胸針&造型小物
BOUTIQUE-SHA◎授權
定價280元

從可愛小圖
開始學縫十字繡
從可愛小圖開始學縫十字繡
格子×玩填色×特色圖案900+
大圖まこと◎著
定價280元

UV膠飾品 Best 37
超親民·繽紛又可愛的UV膠飾
品Best37：開心玩×簡單作，
手作女孩的加分飾品不NG初挑
戰！
張家慧◎著
定價320元

刺繡人鍾愛的花草模樣手繡帖
清新·自然～刺繡人最愛的花
草模樣手繡帖
點與線模樣製作所 岡理惠子◎著
定價320元

軟"QQ"襪子娃娃
好想抱一下的軟QQ襪子娃娃
陳春金·KIM◎著
定價350元

袖珍屋的料理廚房：黏土作的
迷你人氣甜點&美食best82
ちょび子◎著
定價320元

可愛北歐風の
小巾刺繡
可愛北歐風の小巾刺繡：47個
簡單好作的日常小物
BOUTIUQE-SHA◎授權
定價280元

袖珍模型
麵包雜貨
不能吃の～袖珍模型麵包雜
貨：閱得到麵包香喔！不玩黏
土，捏麵麭！
ぱんころもち·カリーノぱん◎合著
定價280元

小小廚師の
不織布料理教室
小小廚師的不織布料理教室
BOUTIQUE-SHA◎授權
定價300元

好可愛圍兜兜
親手作寶貝的好可愛圍兜兜
基本款·外出款·時尚款·趣
味款·功能款，穿搭變化一極
棒！
BOUTIQUE-SHA◎授權
定價320元

俏皮の不織布
動物造型小物
手縫俏皮の
不織布動物造型小物
やまもと ゆかり◎著
定價280元

袖珍甜點黏土手作課
超可愛的迷你size！
袖珍甜點黏土手作課
関口真優◎著
定價350元

超大朵紙花設計集
華麗の盛放！
超大朵紙花設計集
空間&櫥窗陳列·婚禮&派對
布置，特色攝影必備！
MEGU（PETAL Design）◎著
定價380元

讓人超暖心の
手工立體卡片
收到會微笑！
讓人超暖心の手工立體卡片
鈴木孝美◎著
定價320元

黏土小鳥
手揉胖嘟嘟×圓滾滾の
黏土小鳥
ヨシオミドリ◎著
定價350元

UV膠&熱縮片飾品120選
無限可愛の
UV膠&熱縮片飾品120選
キムラプレミアム◎著
定價320元

絕對簡單的UV膠飾品100選
絕對簡單的
UV膠飾品100選
キムラプレミアム◎著
定價320元

寶貝最愛的
可愛造型趣味摺紙書
寶貝最愛的
可愛造型趣味摺紙書：
動動手指動動腦×
一邊摺一邊玩
いしばし なおこ◎著
定價280元

簡單手縫可愛的
不織布動物玩偶
超精選！有131隻喔！
簡單手縫可愛的
不織布動物玩偶
BOUTIQUE-SHA◎授權
定價300元

百變立體造型的
三角摺紙趣味手作
靈活指尖&想像力！
百變立體造型的
三角摺紙趣味手作
岡田郁子◎著
定價300元

玩偶の不織布手作遊戲
暖萌！
玩偶の不織布手作遊戲
BOUTIQUE-SHA◎授權
定價300元

84隻不織布造型偶
超可愛手作課！
輕鬆手縫84個不織布造型偶
たばななよこ◎著
定價300元

黏土動物同樂會
集合囉！
超可愛的黏土動物同樂會
幸福手創館（胡瑞娟 Regin）◎著
定價350元

換裝娃娃×動物摺紙
超可愛！
換裝娃娃×動物摺紙58變
いしばし なおこ◎著
定價300元

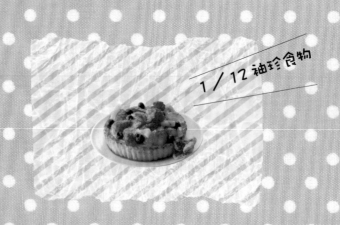

1／12 袖珍食物